油画棒之旅

从梵高的向日葵开始

U0107923

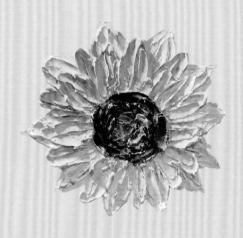

长江出版传媒 | 湖北美术出版社

图书在版编目（CIP）数据

油画棒之旅：从梵高的向日葵开始 / 朱婷婷著 . — 武
汉：湖北美术出版社，2024.5
ISBN 978-7-5712-2224-6

Ⅰ . ①油… Ⅱ . ①朱… Ⅲ . ①蜡笔画 – 绘画技法 Ⅳ .
① J216

中国国家版本馆 CIP 数据核字 (2024) 第 064828 号

油画棒之旅：从梵高的向日葵开始

YOUHUABANG ZHI LÜ：CONG FANGAO DE XIANGRIKUI KAISHI

责任编辑 – 杨　蓓
责任校对 – 柳　征
技术编辑 – 平晓玉
封面设计 – 邵　冰

出版发行：长江出版传媒 湖北美术出版社
地　　址：武汉市洪山区雄楚大道 268 号湖北出版文化城 B 座
电　　话：027-87679548（编辑）　027-87679525（发行）
邮政编码：430070
印　　刷：武汉精一佳印刷有限公司
开　　本：787mm×1092mm　1/16
印　　张：8.5
版　　次：2024 年 5 月第 1 版
印　　次：2024 年 5 月第 1 次印刷
定　　价：58.00 元

目 录

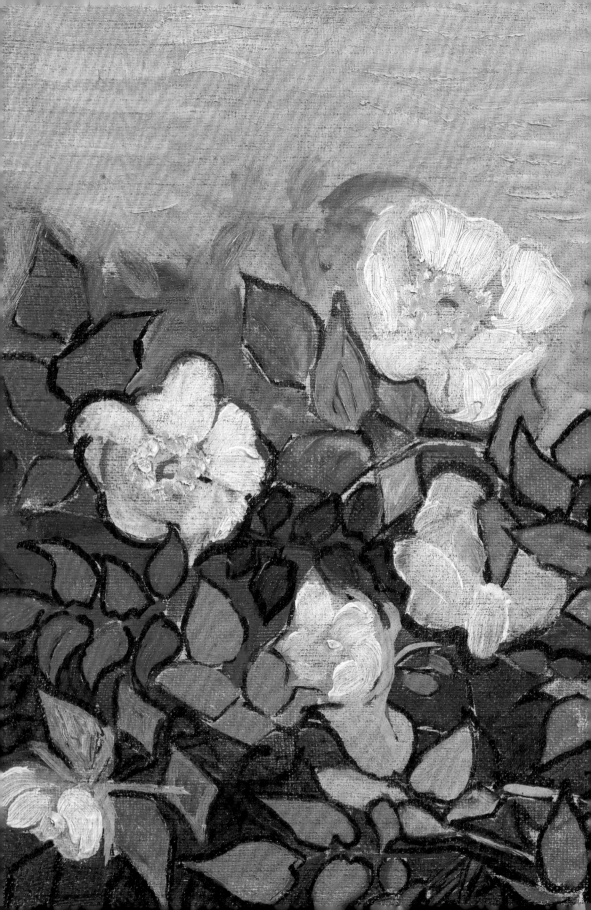

第一章
绘制前的准备

　　软性油画棒是一种极为方便的绘画工具，上手容易，它能以更轻松简单的方式实现油画一般的效果；且因其特殊的质感，软性油画棒比其他画材更易于表现印象派风格的作品。

　　虽然软性油画棒笔触粗犷，但只要利用好辅助工具，就能刻画出丰富的细节。作为初学者，我们只需简单准备一些材料，掌握一些基本技法即可。

　　学完这些技法，我们就可以开始模仿印象派、后印象派大师的作品进行绘画啦。

一、常用画材介绍

1. 油画棒

油画棒是一种油性彩色绘画工具，与蜡笔外表相似，但它的纸面附着力、覆盖力都更强，能展现油画般的效果。油画棒手感细腻、爽滑，延展性好，叠色、混色性能都很不错，而且颜色特别丰富，搭配一些简单的辅助工具，就能满足不同绘画技巧的需求，也能让绘画过程变得更加有趣。

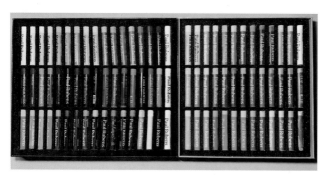

◎ 如何选择合适的油画棒

种类	软性 / 重彩 / 油彩油画棒	常规油画棒
适用的绘画方式	平涂、肌理画法、叠涂	平涂、线描、涂鸦
着色特点	均匀、浓密	有空隙
质地	偏软	偏硬

绘制本书案例时，我使用的是鲁本斯油彩油画棒 48 色和鲁本斯马卡龙色油彩油画棒 36 色。没有入手这两盒油画棒的小伙伴也不用担心，用颜色相近的其他品牌油画棒替代也是可以的，比如彩妍、高尔乐等。

高尔乐超软油画棒

鲁本斯油彩油画棒 48 色

鲁本斯马卡龙色油彩油画棒 36 色

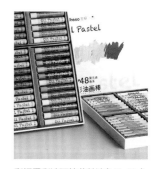

彩妍重彩油画棒莫兰迪色系 48 色

2. 纸张

市售的油画棒专用纸可以随意选择。油画棒对画纸的要求不高，只要不是完全光滑或者太薄的纸就可以了。除了油画棒专用纸，彩色卡纸、牛皮纸、素描纸、水彩纸、水粉纸等也是可以用来创作的纸张。本书案例用到的有油画棒专用纸、黑色卡纸和牛皮纸。

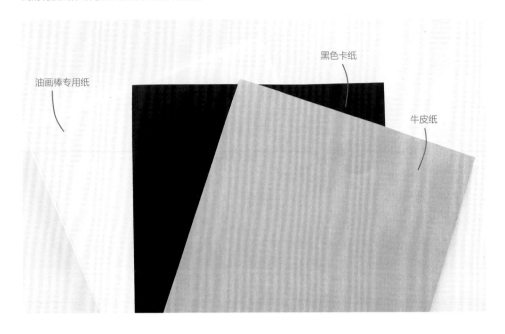

黑色卡纸

油画棒专用纸

牛皮纸

3. 辅助工具

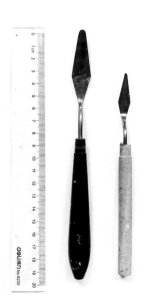

◎ 刮刀

● 可以塑造肌理感，刻画纹路细节。

● 可以涂抹出厚重、有立体感的色块，丰富画面层次。画花朵时经常需要用到刮刀。

● 在已有的油画棒底色上增加细节时，直接用油画棒容易打滑，导致不好上色，这时可以用刮刀刮取颜料涂抹上去。

刮刀的型号有许多，本书中只用到了左图中的这两款：小尖圆头刮刀和迷你尖头刮刀。大家尝试过用刮刀作画后，也可以根据自己的使用习惯选择不同型号的刮刀。

◎ 湿巾（酒精湿巾或普通湿巾都可以）

- 可以用来清理刮刀上残留的颜料。

- 有润滑刮刀的效果，用湿巾擦拭过的刮刀不容易粘起画面上原有的油画棒颜料。

- 擦拭粘在手上的油画棒颜料，清洁效果很好。

◎ 秀丽笔

在画细线、小点这类细节时，油画棒笔触可能会过于粗糙，不好控制，这时就可以用秀丽笔。秀丽笔可以直接在油画棒画面上上色，软头的会更好用，比较顺滑，轻轻描一下就能显色。

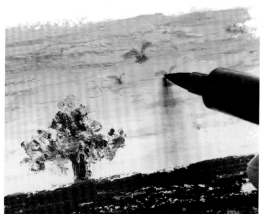

◎ 美纹纸胶带

用来固定画纸或者留白边。根据不同的画面需求，可以选择不同规格的纸胶带。我常用的是 1 厘米宽和 2 厘米宽的美纹纸胶带。

◎ 彩色铅笔

画草图线稿和刻画细节时，我会用到彩铅。我倾向于用水溶性彩铅，因为比较好着色。画树枝时，彩铅用得比较多。

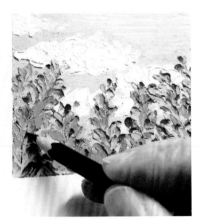

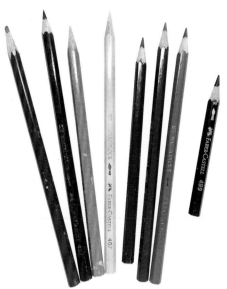

◎ 垫板

如果担心油画棒把桌子弄脏，可以准备一块垫板，大一些更好。我是直接铺了一张大桌垫。玻璃桌面清理起来会更方便，因为玻璃上的油画棒印迹很容易被擦掉。

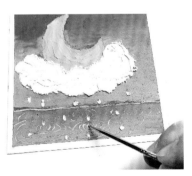

◎ 粉刺针

刮叶子脉络纹理等细节的时候会用到粉刺针，尽管它不是专业的绘画用具，但我个人感觉非常实用。

◎ 调色板

易擦洗、表面光滑的任何薄片都可
以作为调色板，我一般用亚克力板。
我通常是在调色板上碾碎油画棒进
行调色。不考虑重复使用的话，在
废纸上调色也可以。

◎ 纸擦笔

局部混色、细节补色时，可以用手
指去涂抹，但如果不想弄脏手指，
就可以用纸擦笔混色。

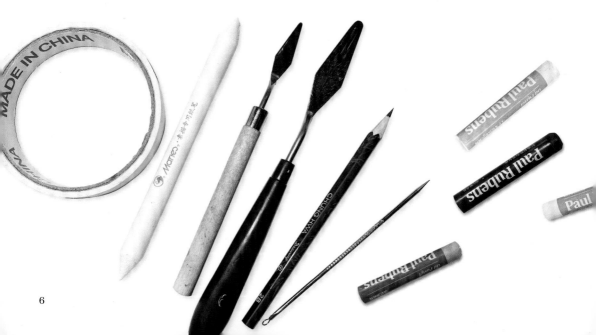

4. 油画棒作品的保存方式

◎ 喷上一层定画液

油画棒质地较软，画面容易被刮蹭，如果需要将作品装裱起来保存，就要对作品画面进行保护。定画液能在画面表层形成保护膜，一般喷 2—3 遍即可成膜。

◎ 用收纳册收纳

它和相册很像，尺寸规格非常多，根据需求购买即可。建议喷完定画液之后再放入收纳册内。

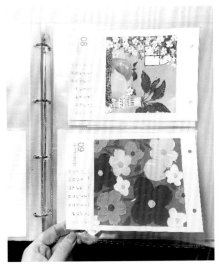

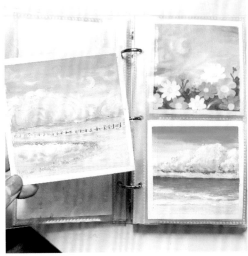

◎ 用画框装裱

中空的画框、有厚卡纸内衬的画框都可以，这样能避免画面被压坏。可直接在网上搜索"油画棒画专用画框"并选择喜欢的款式购买。除了使用市售的画框，我有时也会 DIY 一些画框，比如在宜家购买的白色椭圆形画框上粘几圈珍珠，就是一个非常有复古感的画框了。

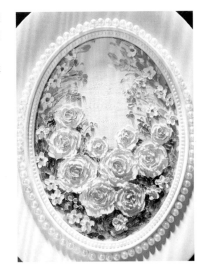

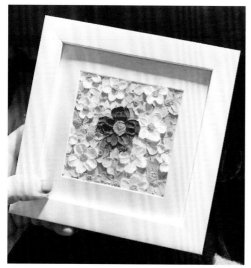

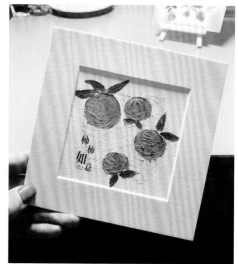

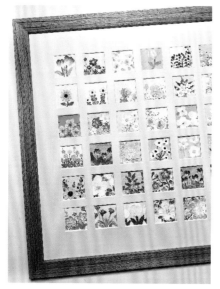

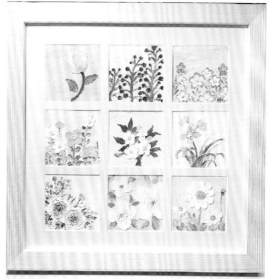

◎ 用密封袋

　　单幅作品需要邮寄或者收纳的话，可以用密封袋装好。

二、色彩常识

1. 三原色

颜料中的三原色是红、黄、蓝，它们可以调出千变万化的色彩，但它们本身是无法被调和出来的。

2. 补色与邻近色

色环上，180°角两端的颜色互为补色，每60°左右的锐角内的颜色为邻近色。

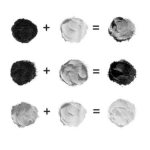

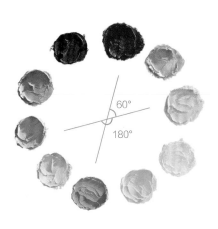

三原色互相混色的结果如左图。从结果来看，混出的颜色在色环上都处于被混合的两色之间。

3. 饱和度与明度

饱和度指颜色的纯度或强度，简单来说就是颜色中的灰色含量。明度是指颜色中混合了多少白色或黑色。饱和度、明度越高，视觉冲击力越强烈；饱和度、明度越低，视觉上越温和。

原色	混合 少许白色	混合 较多白色

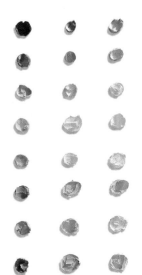

原色色条

原色叠涂灰色

原色与灰色混合均匀后

原色叠涂白色

原色与白色混合均匀后

三、基础技法

1. 叠涂

先平涂一种颜色，注意平涂时颜色须完全覆盖纸面，不留白色空隙。然后用另一种颜色直接叠加在这层底色上，进行叠色。质地越软的油画棒，叠色能力越强。

2. 渐变混色

不管是两种颜色还是多种颜色，想要画出渐变混色的效果，须在任意两种颜色的衔接处，选择那两种颜色中的一种反复涂抹，再用手指或纸擦笔混合均匀即可。

试着完成下面这些小练习吧！
可以根据自己的喜好更换配色方案。

排线

轻扫平涂

叠涂

覆盖

点压

渐变

四、刮刀及基础技法的应用

1. 粉色小花

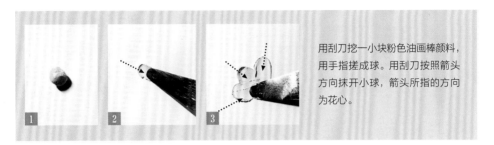

用刮刀挖一小块粉色油画棒颜料，用手指搓成球。用刮刀按照箭头方向抹开小球，箭头所指的方向为花心。

画完一圈花瓣后，用刮刀挖一小块白色油画棒颜料，用手指搓成球，放在花心位置，用刮刀轻轻按压一下，一朵粉色小花就完成了。

2. 向日葵

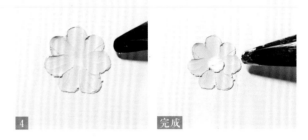

用和上一个案例相同的方式画一圈花瓣，可以用黄色或淡黄色。注意向日葵的花瓣是尖头的，可以用刮刀整理形状。画完第一圈花瓣的外围后，可以用橙色或稍深一点儿的黄色画靠近花心的部分，方便后续画渐变效果。

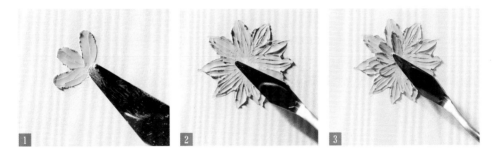

可以用刮刀在花瓣上刮出更多纹理，增加细节。

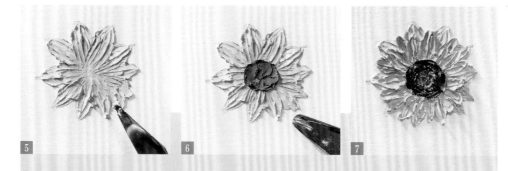

用刮刀刮取一点儿白色抹到花瓣边缘，然后将每片花瓣上的颜色由深到浅过渡均匀。刮取一点儿棕色，抹出向日葵的花盘。用橙色或深一点儿的黄色画出内圈花瓣。用橄榄绿和橙色丰富花盘中心的细节。

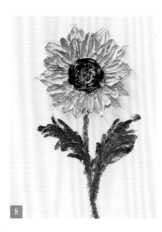

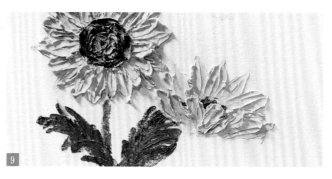

用橄榄绿画出花茎和叶子。用刮刀刮取黄色抹出另一朵待放的向日葵，注意花瓣方向。然后用红棕色点缀一下花心部分。

用橄榄绿继续画花茎、叶子和地上的小草。用橄榄绿和土黄色画地面。这幅向日葵就完成了。

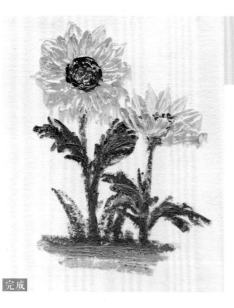

完成

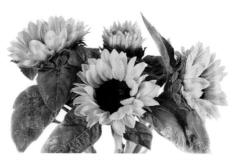

也可以试着对照向日葵照片进行练习，更换色彩搭配。

3. 郁金香

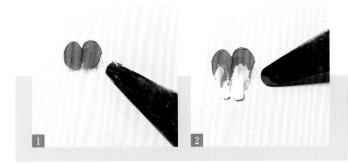

用刮刀刮取一点儿红色抹出花瓣上半部分，用白色抹出下半部分。

用干净的刮刀在这两种颜色的衔接处反复涂抹，让颜色过渡均匀。然后用刮刀刮取一点儿红色调整花瓣形状。

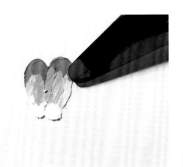

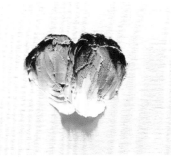

用黄绿色画出花茎和叶子。这幅郁金香就完成了。

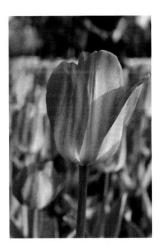

也可以试着对照郁金香照片进行练习，更换色彩搭配。

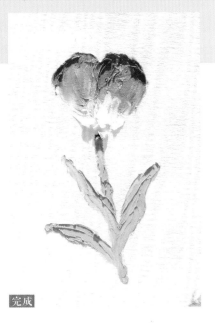

完成

4. 鸢尾花

用刮刀刮取深紫色抹出第一层花瓣，用紫色抹出第二层花瓣，用浅紫色抹出花心部分。

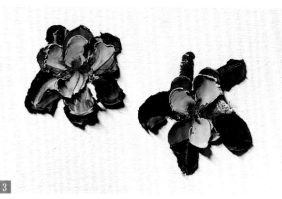

用刮刀刮取一点儿灰蓝色，在之前的颜色衔接处涂抹一下，并调整花瓣形状。再用刮刀刮取一点儿白色和浅紫色丰富一下花蕊细节。

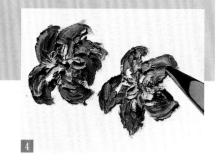

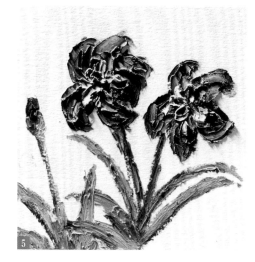

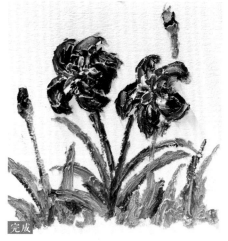

用深绿色和浅绿色画出花茎和叶子，用紫色补充两个花苞。这幅画就完成了。

完成

五、小案例合集

　　可以尝试用之前练习过的方法画出喜欢的案例。所有案例中有立体效果的部分都是用刮刀完成的。注意在画之前，先用纸胶带确定出画幅大小，画完后再撕掉，还能呈现出给画面留白边的效果。

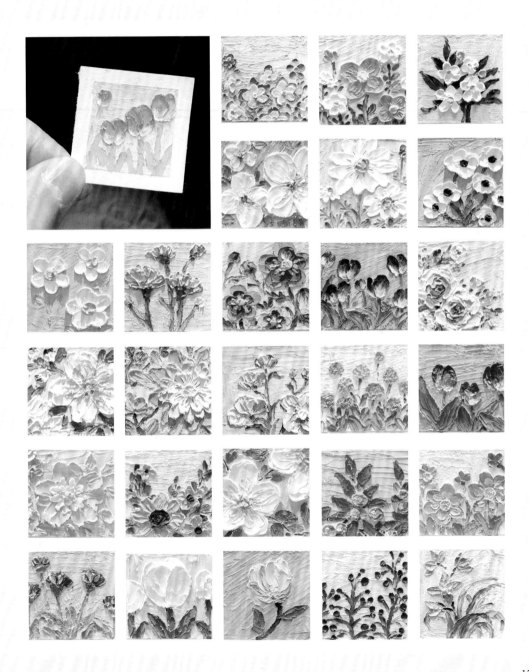

该案例使用的是平涂法，没有用到刮刀。叶片和花瓣上的白色纹路是用粉刺针勾勒出来的。

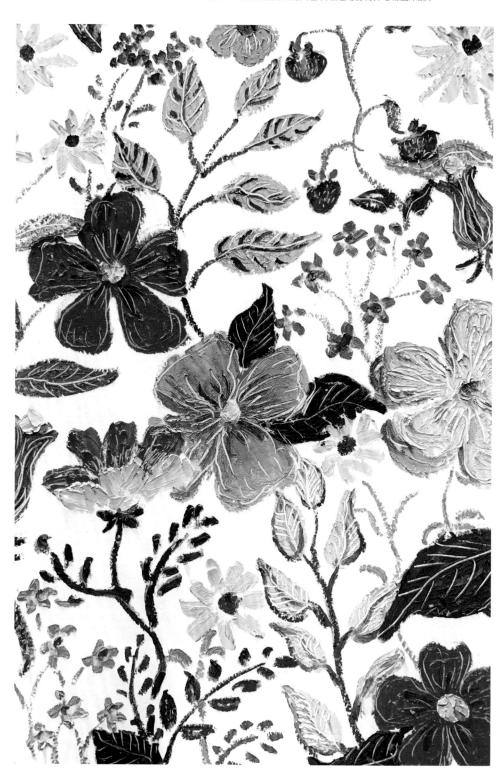

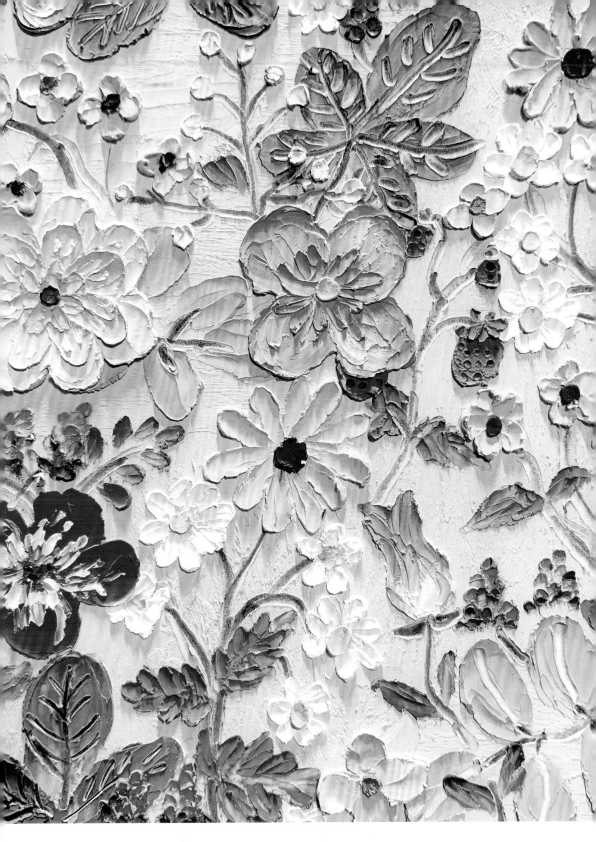

这个案例中，叶片上的脉络和花茎都是用彩铅画出来的。

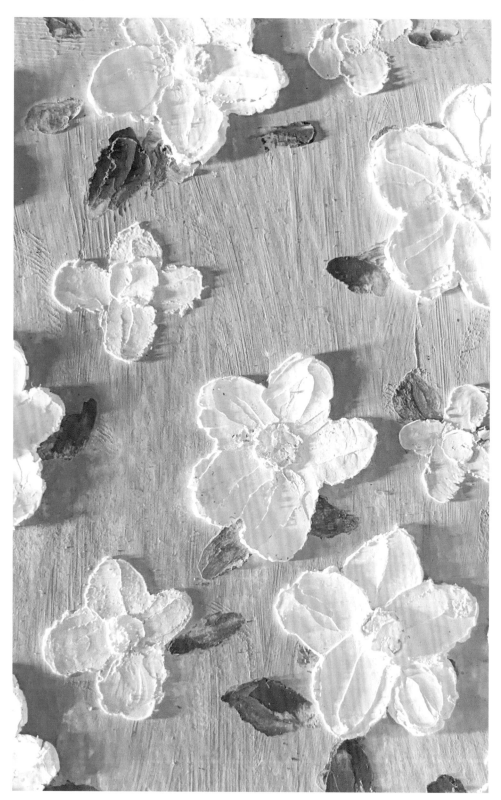

可以利用珍珠等小装饰物让画面更丰富有趣。市面上售有珍珠贴纸，这种珍珠可以直接贴在画面上。

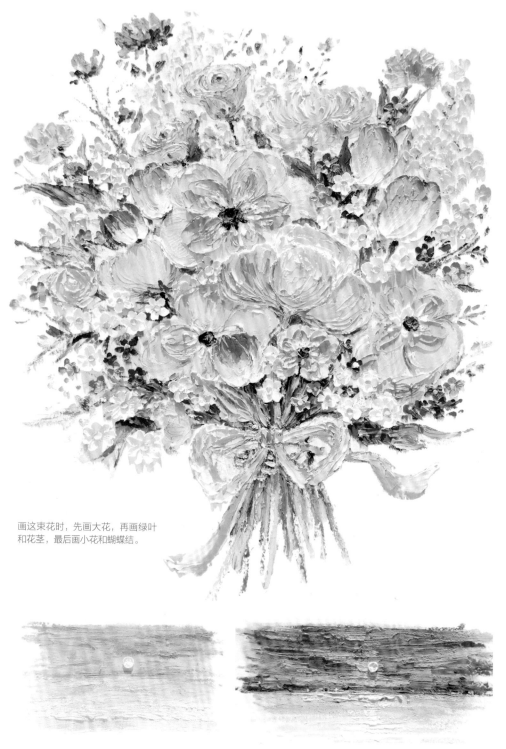

画这束花时，先画大花，再画绿叶和花茎，最后画小花和蝴蝶结。

上面两个夕阳案例的背景是叠涂出来的，大家也可以根据自己的喜好更换配色。太阳的绘制方法是直接刮取一小块白色颜料，搓成球后按压在画面上，再用刮刀抹出纹理。

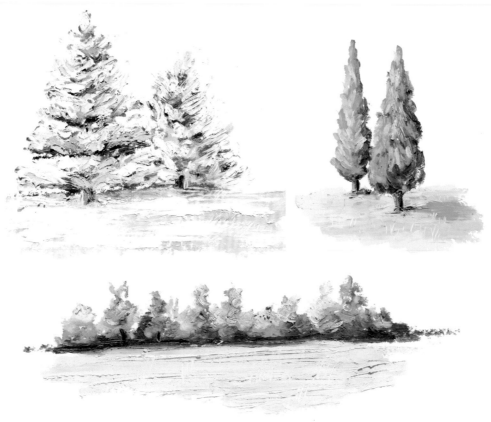

平涂法绘制树木和灌木丛时，注意植物的明暗关系和体积感的塑造。

这些案例中的云朵都是用刮刀抹出来的。

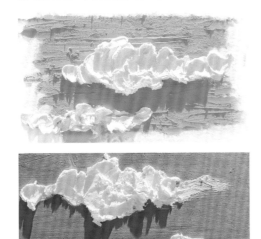

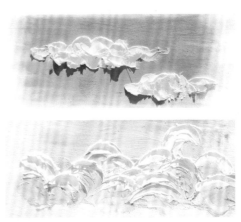

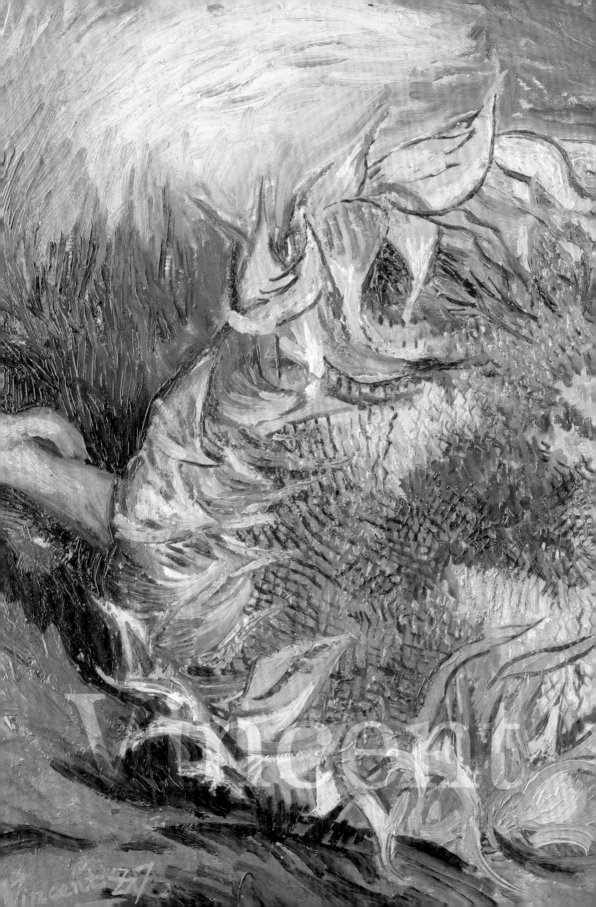

第二章

梵高：补色色彩学大师

文森特·梵高（Vincent van Gogh）是荷兰后印象派画家，被公认为现代绘画的先驱之一。他经常使用鲜艳的颜色和强烈的对比来创造戏剧性的效果。梵高对补色的运用不仅仅是为了美学上的效果，也反映了他对自然和人类情感的深刻观察和理解。补色的运用使画面更加丰富多彩，同时也传达了梵高内心世界的复杂性和深度。

an Gogh

一、向日葵和《向日葵花丛》

　　梵高在 1887 年至 1889 年创作了大量向日葵主题的画作，其中包括了 5 幅大型画作及多幅素描和水彩作品。他一生中画过 77 幅向日葵，向日葵也一度成为他的代名词和精神符号。在创作这一系列作品期间，梵高正处于他人生中的一个艰难时期，他的精神状态也非常不稳定。他在 1888 年底离开巴黎，前往阿尔勒。在那里他租下了一间黄房子作为自己的工作室和住所。梵高在这个时期感到非常孤独和沮丧，他的精神状况也开始恶化。

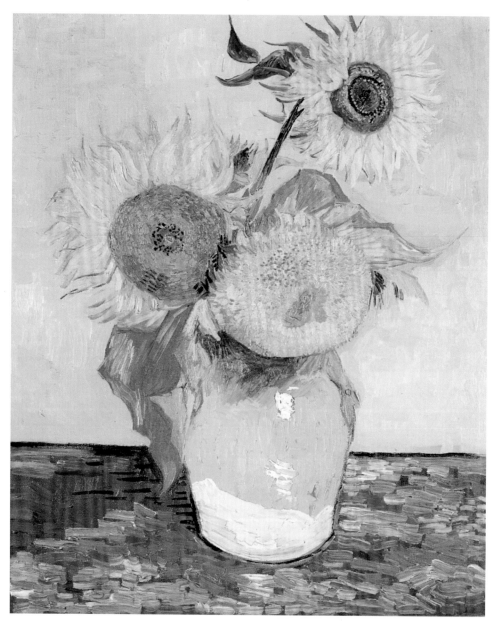

梵高　《三朵向日葵》　1888

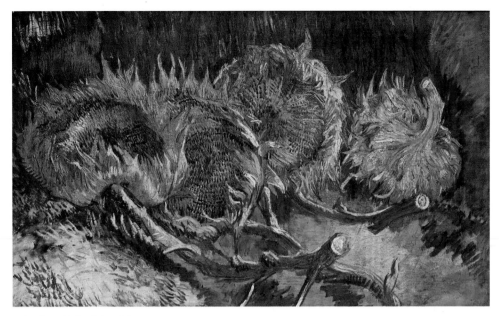

梵高 《四朵被剪下的向日葵》 1887

梵高将向日葵视为一种象征，代表着希望、生命力和光明。他常常处于情绪的波动和不稳定状态。他精神状况的变化也反映在作品的色彩和表现方式上。有时，他的作品充满了生机和活力，色彩鲜艳明亮；而有时，他的作品却充满了忧郁和沉重的氛围，色彩变得暗淡和抑郁。

我们这次就选《三朵向日葵》的色调作为参考，画一幅清新明媚的向日葵花丛风景画吧。

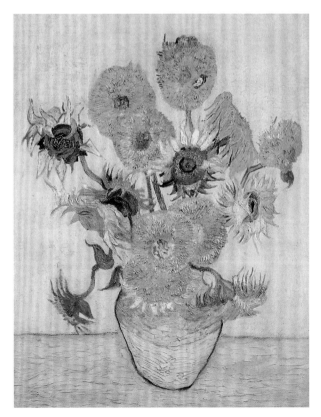

梵高 《十五朵向日葵》 1889

向日葵花丛

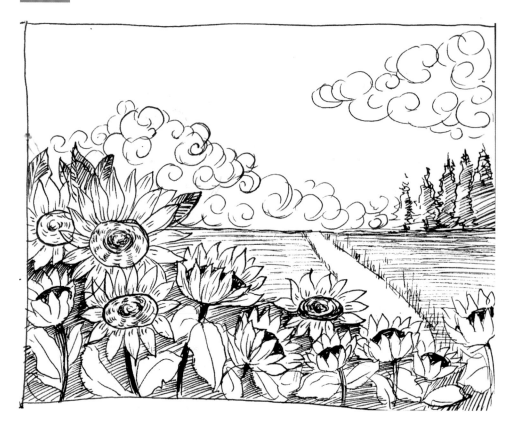

颜色参考

土红　　树绿　　橄榄绿　　永久中黄　　永久黄　　淡萌黄　　深祖母绿　　混合蓝　　灰钛白

皇家紫　　钛白　　青磁　　黄绿　　煤黑

1

用铅笔确定画面的构图及花朵的位置。用青磁画出云的轮廓。注意画出云的不规则感，尽量用曲线去画轮廓。

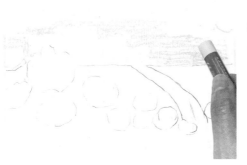

2

用淡萌黄平涂天空的下半部分。用青磁在淡萌黄的基础上进行叠加，从下往上进行混色，画出渐变的效果。

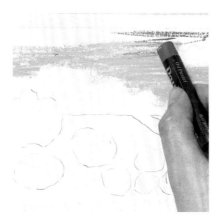
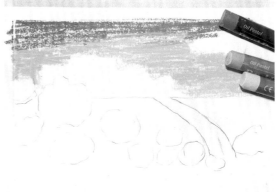

3

用混合蓝平涂最上面的天空，注意在青磁的基础上进行叠加。天空的整体颜色是从上到下由深到浅的。

用钛白叠涂整个天空部分，让颜色再变浅一些。然后用手指来回涂抹，让颜色过渡更加自然。

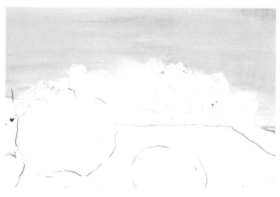

用钛白以旋转按压的方式画云朵。注意画靠近天空部分的云朵时，可以更加用力，让白色覆盖在蓝色上，从而避免混色。

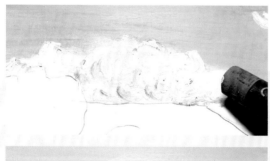

用皇家紫在云的下半部分轻轻涂一下，再用混合蓝继续混色，叠涂云朵暗部，让云朵下的阴影色调更丰富一些。

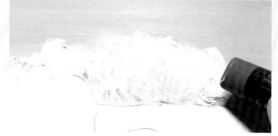

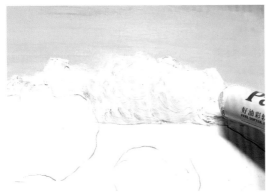

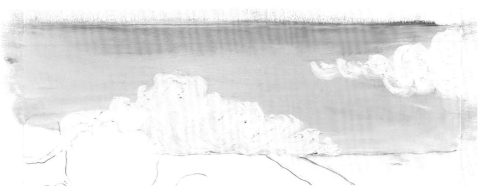

7

用钛白在云朵上不同颜色交界处叠涂，让颜色过渡更自然。用同样的方式画出画面右上角的云朵。

8

用黄绿平涂远处的草地，用树绿平涂出近处绿叶的底色。注意把花朵的位置空出来。

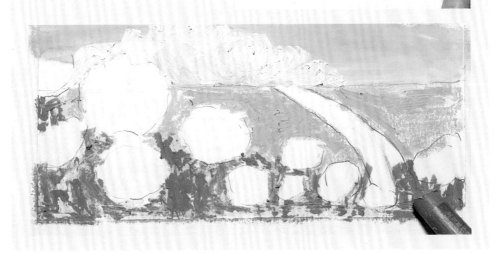

9

用永久黄提亮远处草地的局部。

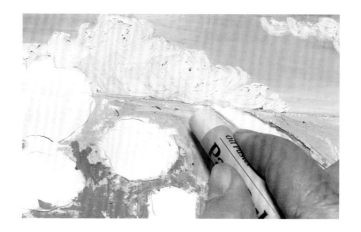

10

用橄榄绿画出小路边上的草叶，并对草地右上部分进行叠涂，加深远处的草地颜色。用黄绿叠涂草地。

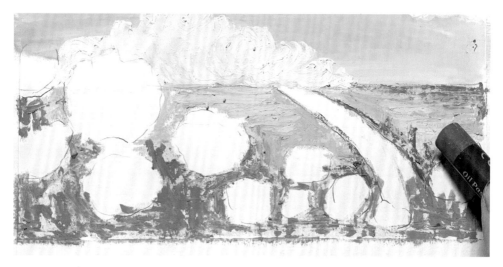

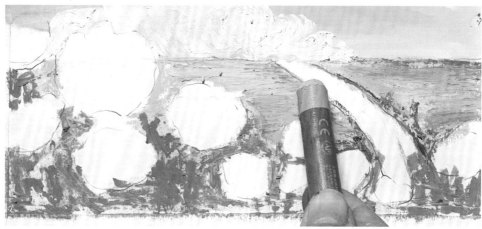

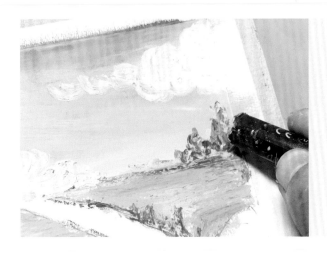

11

用深祖母绿在小路两侧增加一些草叶。用树绿、深祖母绿将远处的树木粗略表示一下，平涂即可。

12

用煤黑画出远处树木的阴影，叠涂即可。用刮刀刮取橄榄绿，在煤黑和其他颜色交界处涂抹，让颜色过渡更自然。

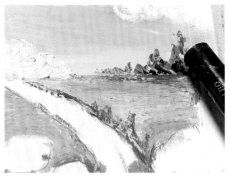
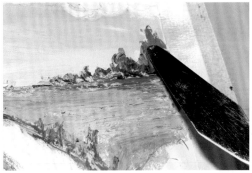

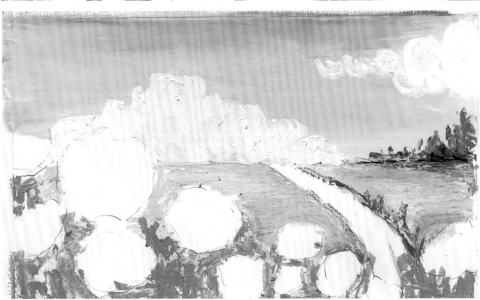

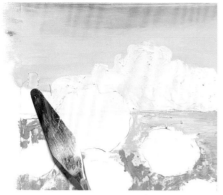

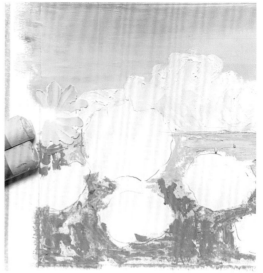

13

用刮刀刮取永久黄，将花瓣一片一片抹上去，从外往里抹。

14

以同样的方法，用永久中黄画出其他花瓣，这时可以把花瓣的细节特征表现出来。为了让画面更加自然，可以描绘一些不同角度、大小不一的向日葵。

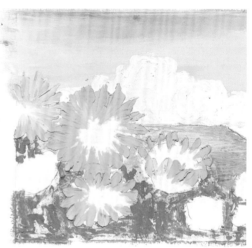

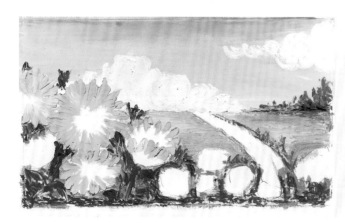

15

用深祖母绿叠涂向日葵的叶子。

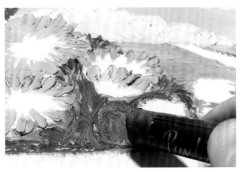

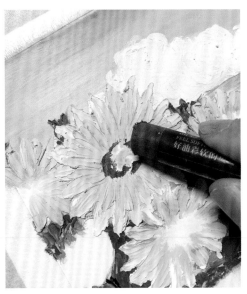

16

用土红叠涂叶子，让其色彩更有层次感。用刮刀刮取
钛白，在花瓣边缘涂抹出渐变效果，然后用刮刀刮取
永久中黄，抹出中间这朵向日葵的内圈花瓣。用土红
平涂花盘外围。

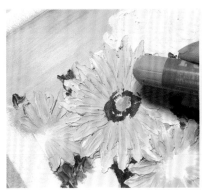

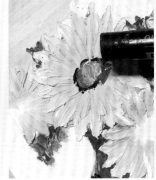

17

用黄绿丰富花盘层次，
再用煤黑加深花盘轮
廓。

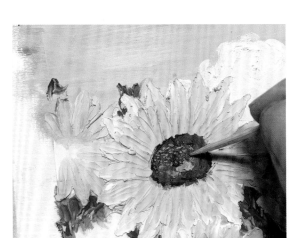

18

用牙签戳一戳花盘部分，让花盘产生一定的
肌理效果。

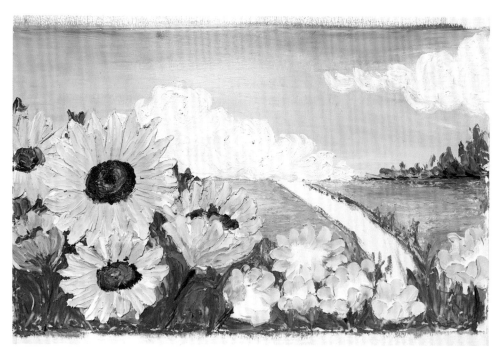

19

用刮刀刮取永久中黄，在画面中部面朝天空的那朵向日葵花瓣上进行叠涂，画出花瓣的渐变效果。用和之前相同的步骤画出画面最左侧面朝天空的向日葵。用土红、黄绿、煤黑画出画面左半边向日葵的花盘，可以用干净刮刀进行涂抹混色。然后用刮刀刮取永久黄抹出画面右半边小向日葵的花瓣。用橄榄绿叠涂在向日葵叶片底色上，注意表现出叶片大致的生长方向。用深祖母绿和煤黑画出向日葵的花茎。

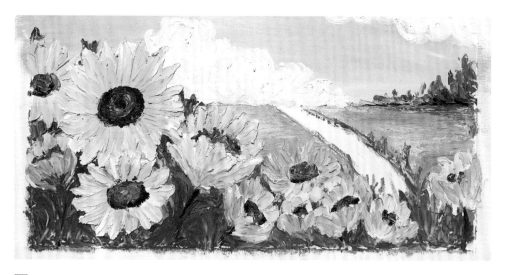

20

用刮刀刮取永久中黄，丰富画面右半边小向日葵的花瓣。用土红和煤黑画出画面右半边向日葵的花盘。

21

用灰钛白平涂远处的小路，然后用钛白进行混色，让其颜色更淡一点儿。

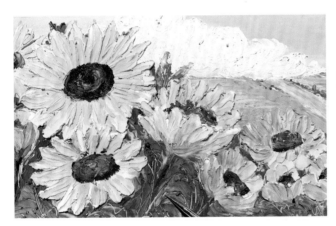

22

用粉刺针（或其他尖锐物）在叶子部分刮出一些叶脉纹理，让绿色色块不那么死板。

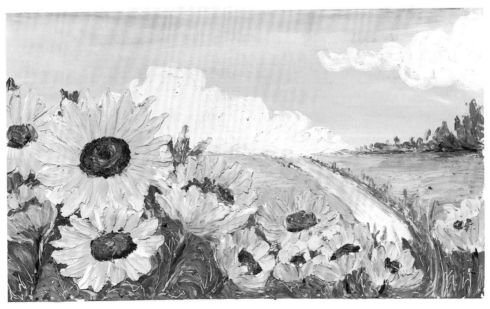

23

用刮刀刮取橄榄绿、永久中黄和树绿，继续增
加近处的叶片，丰富叶片细节。用牙签戳一戳
花盘部分，增加花盘细节。用刮刀刮取钛白，
在小路部分进行叠涂、混色。

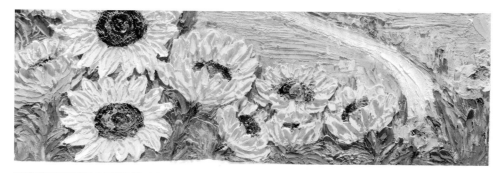

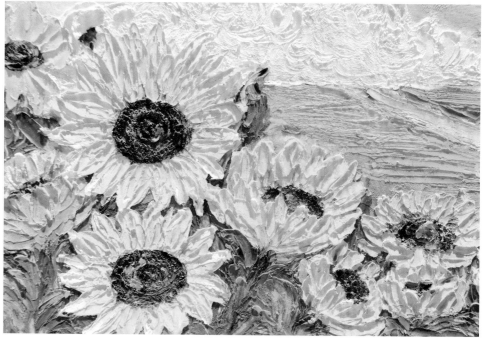

24

用刮刀刮取钛白，抹出花瓣上的高光部分。

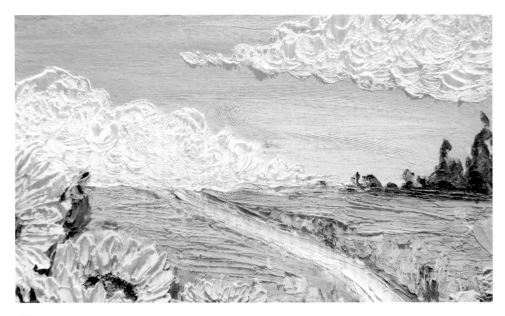

25

用刮刀刮取永久黄和黄绿，在草地部分进行叠涂，增加草地部分的肌理感。

完成

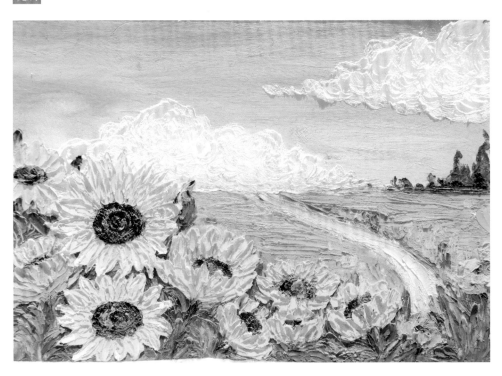

二、麦田、柏树和《薄荷夏天》

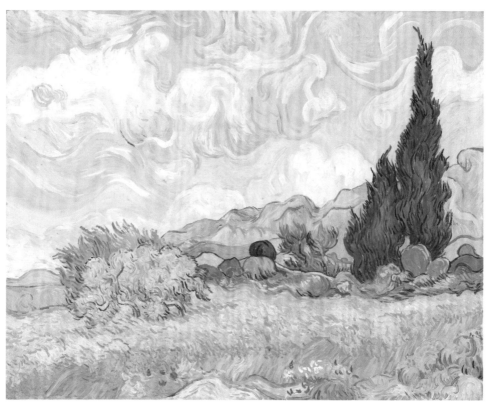

梵高　《麦田与柏树》　1889

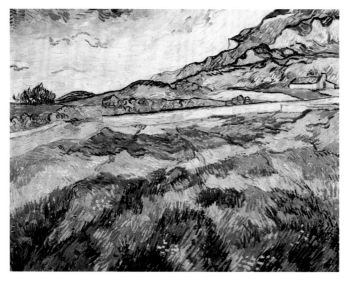

梵高　《柏树》　1889

梵高的麦田系列作品是他在晚年创作的，被广泛认为是他最杰出的作品之一。这些作品的色彩非常鲜艳，线条非常明显，用笔也非常粗犷有力度，这些都展现了梵高独特的艺术风格。

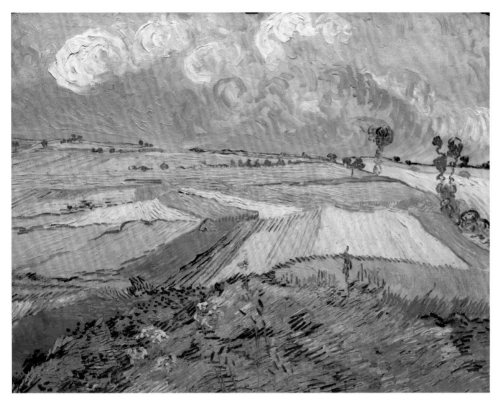

梵高 《多云天空下奥弗斯的麦田》 1890

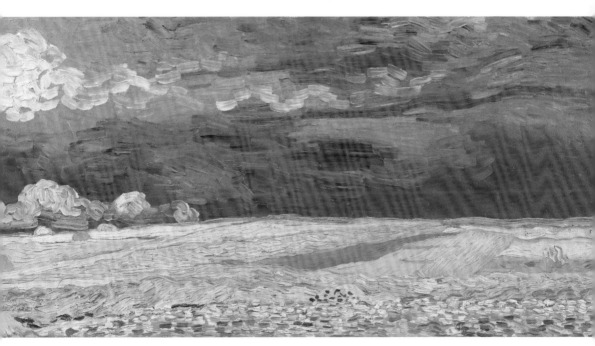

梵高 《多云天空下的麦田》 1890

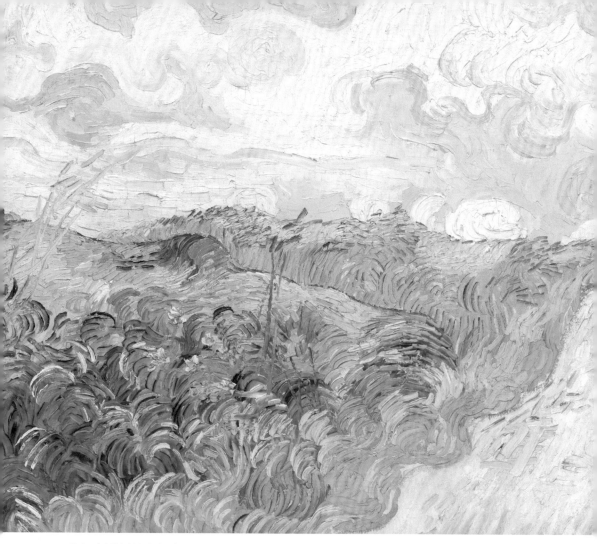

梵高 《奥维尔的绿色麦田》 1890

他喜欢用清新明艳的色彩和强烈的笔触来表现麦田风光，以及他对自然的热爱和对生命的独特见解。他的作品中常常带有一种浪漫主义的氛围，使观者能够感受到他内心深处的情感。

这次我们参考《奥维尔的绿色麦田》的色调，画一幅清新的夏日风景小画吧。

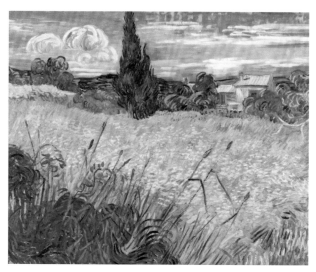

梵高 《绿色田地》 1889

薄荷夏天

线稿参考

颜色参考

树绿　　永久黄　　深祖母绿　　钛白　　青磁　　黄绿

1

用青磁勾勒出云朵的形状，注意表现出外轮廓的不规则感。

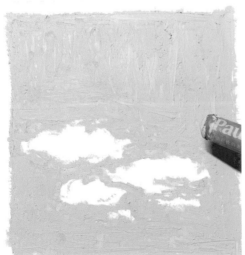

2

空出云朵的部分，剩下的地方用青磁平涂。用钛白平涂云朵的下半部分，钛白与青磁接触会混出一种比青磁要浅的颜色，可以将它作为云朵的暗部色彩。

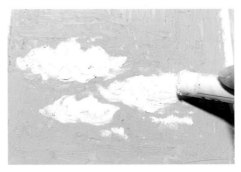

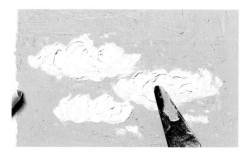

3

用刮刀刮取钛白，抹出云朵的体积感，让云朵部分产生肌理效果。

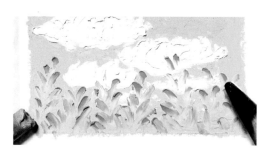
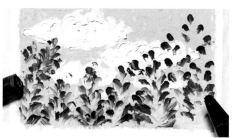

4

用刮刀刮取树绿，注意每次只取一点儿去抹出树叶，注意树叶的生长方向。用深祖母绿，以同样的方法在刚刚的树叶间隙里抹出一些深色树叶，注意树叶要有错落感。

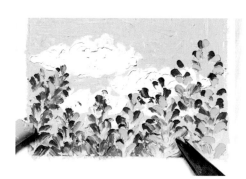
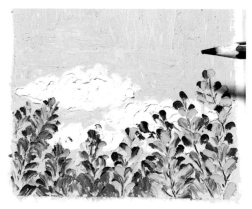

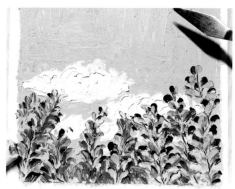

5

用黄绿，以同样的方法继续增加树叶，让树叶的明暗变化更明显。然后用黑色彩铅描绘树枝。因为树枝有些部分是被叶子遮挡住的，所以注意不要用一条完整的线去画树枝，要分段描绘。再用刮刀刮取永久黄，增加一些树叶，并画出部分树叶的高光部分，让画面的色彩更加丰富。

6

如果想让天空的色彩更均匀，可以用手指去涂抹天空部分。这一步可有可无，看个人喜好。

完成

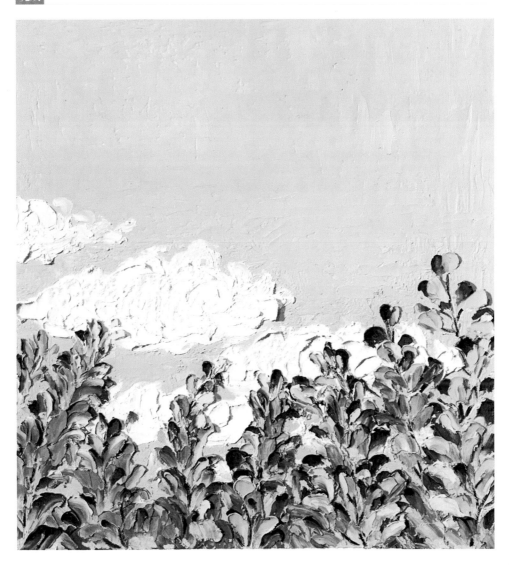

三、黄、蓝对比和《月夜》《云上月》《重瓣花》

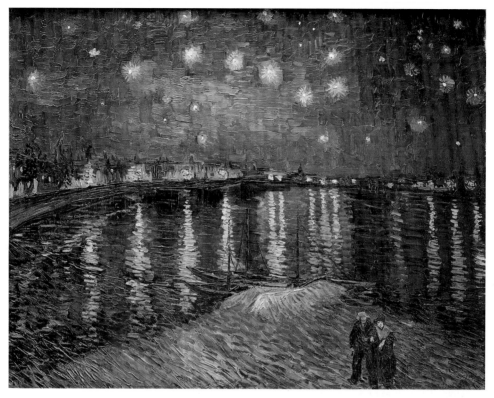

梵高 《罗纳河上的星夜》 1888

　　梵高对黄色和蓝色的对比色运用是他绘画风格中非常显著的特点之一，也是他独特的视觉语言的重要组成部分。这种对比不仅增加了作品的视觉吸引力，也使作品更加生动和有力。

　　黄色被认为是温暖、明亮和活泼的颜色，而蓝色则被认为是冷静、沉思和悲伤的颜色。黄色和蓝色的对比不仅仅是色彩的对比，更是情感和情绪的对比。

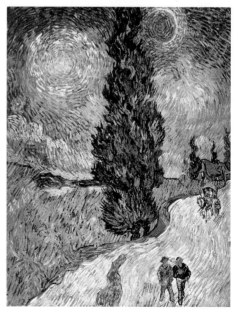

梵高 《有柏树和星星的小路》 1890

　　例如《夜间的露天咖啡座》，其中用了大量的暖色调展现咖啡馆温暖而富有活力的气氛，冷色调的蓝色背景又营造出一种恬静的氛围。又如在《星夜》中，梵高用鲜艳的黄色描绘了星星和月亮，与深沉的蓝色夜空背景形成了强烈的对比。星星和月亮仿佛在夜空中闪烁着光芒，给人一种神秘而壮观的感觉。《麦田与乌鸦》也是运用这样的色彩对比增加了作品的视觉张力。

　　这次我们试着用黄与蓝这种对比色完成后面的三个案例吧。

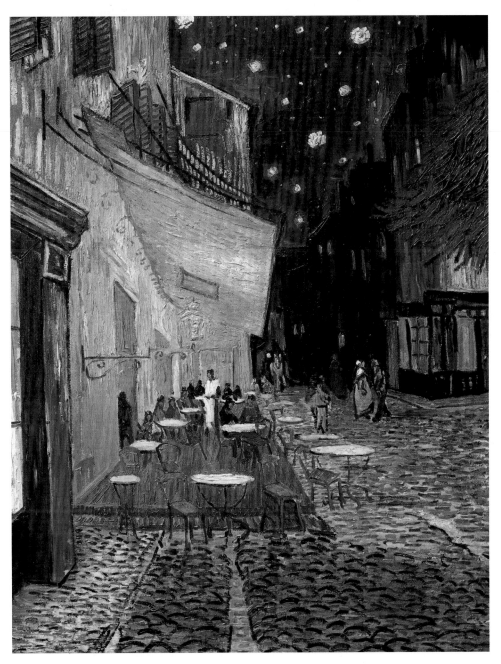

梵高　《夜间的露天咖啡座》　1888

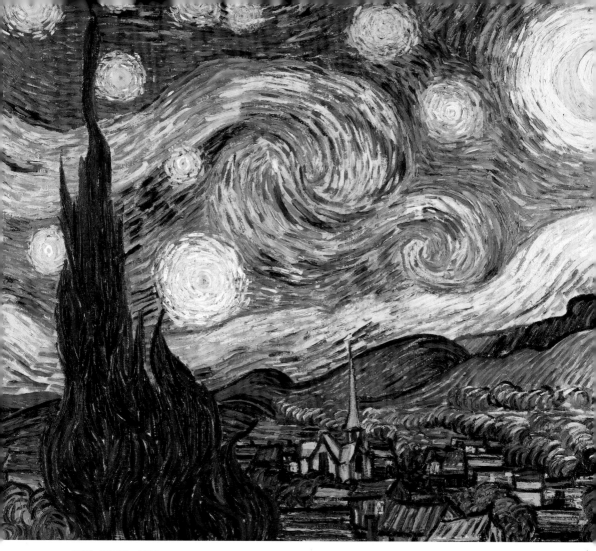

梵高 《星夜》 1889

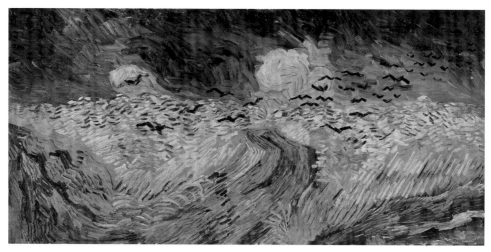

梵高 《麦田与乌鸦》 1889

月夜

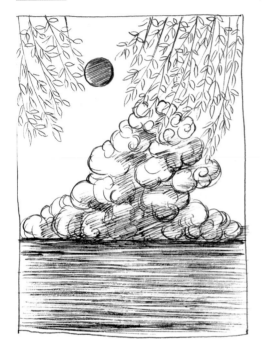

橄榄绿　永久中黄　法国群青　深祖母绿　混合蓝

红挂空　绿色　薄蓝　酞青蓝　钛白

煤黑　黄绿

1

用蓝色彩铅确定云朵大致位置及形状。

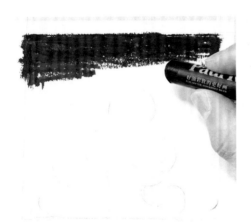

2

用酞青蓝平涂天空最上面的部分。

47

3

在酞青蓝的下半部分用法国群青进行叠涂，然后往下
平涂。用混合蓝涂满天空的下半部分，记得空出云朵
的位置。

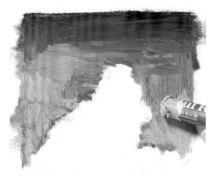

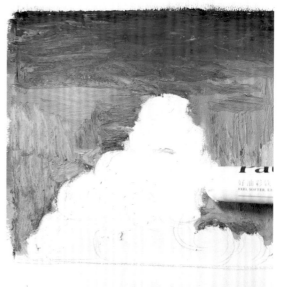

4

用法国群青在混合蓝上叠涂，让法国群青与混
合蓝之间过渡更自然，再用薄蓝在天空下半部
分进行叠涂，让天空整体颜色从上到下由深至
浅。用钛白平涂云朵。

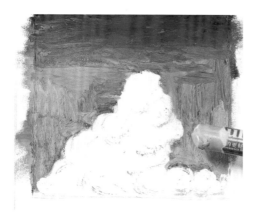

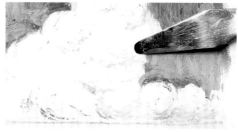

5

用薄蓝轻轻扫画出云朵的暗部。用干净的刮刀涂抹一
下云朵暗部，让色彩过渡更自然。

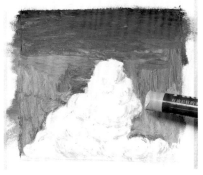

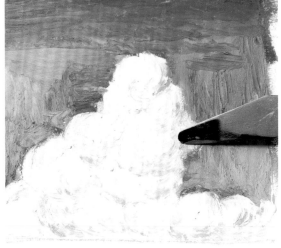

6

用红挂空在云朵暗部进行叠色，让暗部层次
更加丰富。用干净的刮刀再刮一下云朵暗部，
将薄蓝和红挂空进行混色。

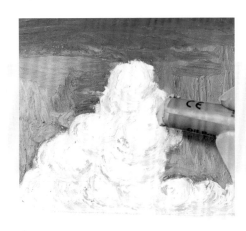

7

用永久中黄描绘云朵亮面的轮廓。因为之后要在空中
画上黄色的月亮，所以要在白云受光面画出黄色的高
光。

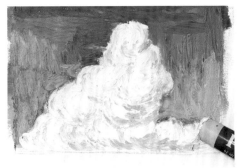

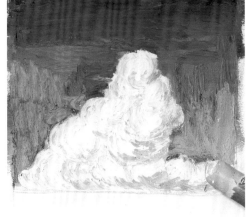

8

用红挂空和薄蓝再次加深暗部，注意越靠近云朵下半
部分，暗部颜色要越浓。

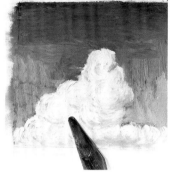

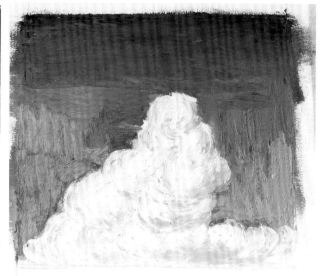

9

用刮刀刮取钛白，将云朵的左半部分涂抹得更厚实、更有肌理感，同时提亮云朵亮面。再用干净刮刀涂抹云朵暗部，让色彩过渡更自然。

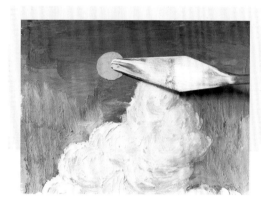

10

用刮刀刮取永久中黄，抹出月亮。也可以刮取一点儿永久中黄的油画棒颜料，用手指搓成一个小球，按压在画面上，再用刮刀修一修月亮的轮廓。

11

用刮刀在画面左上角和右上角刮出几条这样的树枝，注意树枝是长短不一、有错落感的。然后用刮刀刮取深祖母绿，抹出一片一片的小叶子，注意叶子的方向。

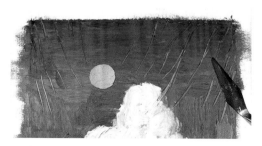

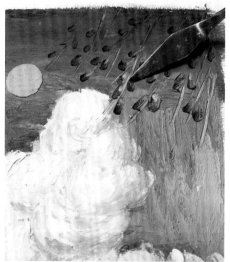

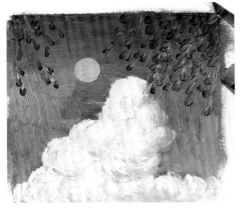

12

用刮刀刮取深祖母绿，抹出画面左上角的叶子，再刮取橄榄绿和绿色，增加画面右上角的叶子。用刮刀刮取黄绿，抹出受光的叶子，让树叶整体有明暗的对比。注意尤其在树梢部分，颜色要更浅一些。

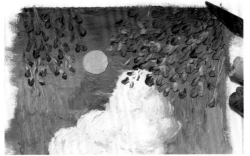

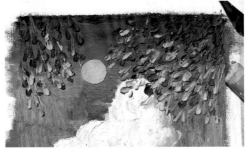

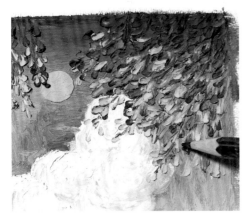

13

用铅笔细化树枝。

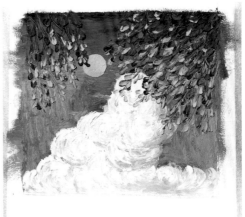

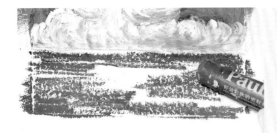

14

用混合蓝平涂水面，注意空出中间部分。

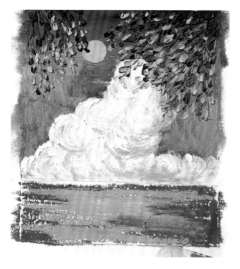

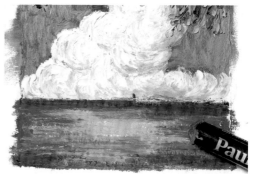

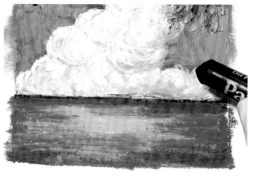

15

用薄蓝涂满刚刚空出的部分，用酞青蓝加深云朵下方的水面，画出云朵在水面上的阴影。然后加深水面右半部分，让水面深浅变化更明显。用煤黑加深水面和天空的分界线。

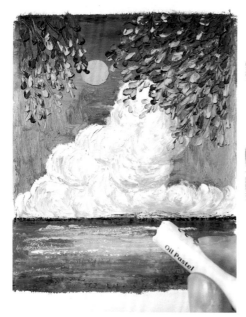

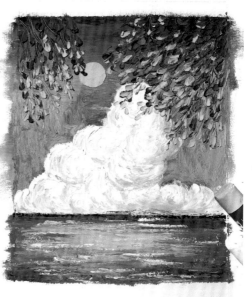

16

用钛白画出水面高光，横向轻扫即可。用红挂空横向轻扫水面，让水面高光的颜色层次更加丰富。

完成

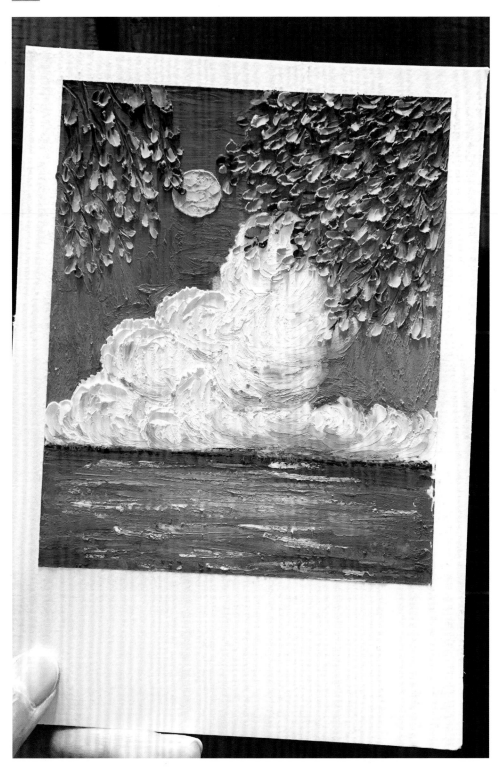

云上月

线稿参考

颜色参考

薄蓝　　永久中黄　　法国群青　　永久黄　　钛白

1

用铅笔确定画面的大致构图。

2

用法国群青平涂天空部分。

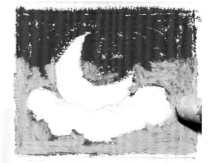

3

用薄蓝叠涂天空的下半部分。

4

用手指从下往上横向涂抹，让颜色从浅到深地过渡更自然。

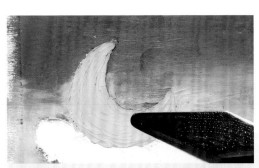

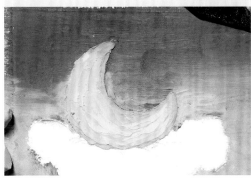

5

用刮刀刮取永久中黄，抹出月亮。用刮刀刮取永久黄，叠加在刚刚的月亮上，让月亮的颜色有从中心向外由浅至深的渐变效果。

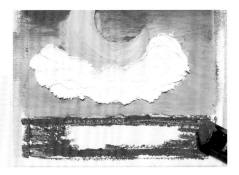

6

用刮刀刮取钛白，抹出云朵。注意靠近月亮的部分，钛白要覆盖在月亮上。用法国群青平涂整个水面。

7

用薄蓝叠涂水面的下半部分，云朵下方的水面颜色要深一些，可以涂得更轻，这样更能体现云朵在水面上的阴影。用手指横向涂抹水面，让色彩过渡更自然。

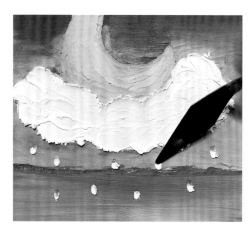

8

用刮刀刮取钛白，抹出一些小雨点儿。最后用粉刺针在水面上刮出雨点儿落下所形成的波纹。

完成

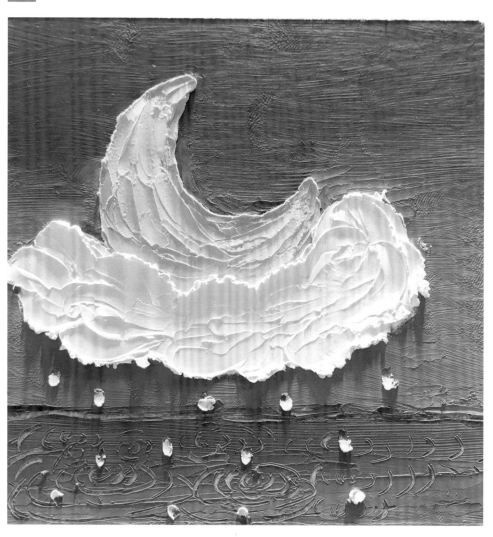

重瓣花

线稿参考

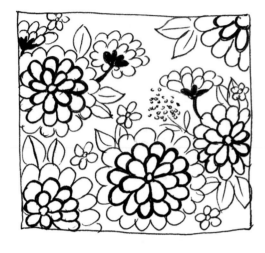

颜色参考

朱红　　橄榄绿　　永久中黄　　永久橙黄　　永久黄

法国群青　深祖母绿　薄蓝　　钛白　　黄檗

用铅笔确定画面的大致构图，注意花朵的大小要有变化。

用薄蓝平涂花朵之外的部分。用法国群青在薄蓝的基础上叠涂，注意靠近花朵边缘的地方颜色要更深。

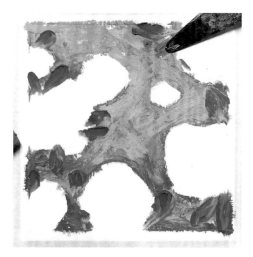
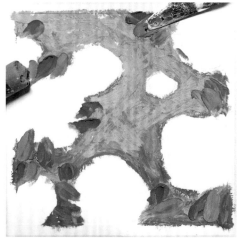

3

用刮刀刮取深祖母绿抹出叶子，注意叶子的方向。用橄榄绿以同样的方法增加一些叶子，让叶子整体的颜色更有层次感。

4

用刮刀刮取永久中黄，从外往中心抹出面朝我们的这几朵花的最外圈花瓣。

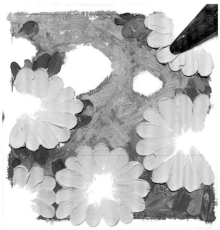

5

用刮刀刮取永久黄，用与上一步同样的方法抹出剩下三朵背对我们的花的花瓣。

6

用刮刀刮取油画棒颜料抹出内圈花瓣。注意外圈花瓣颜色为永久中黄的花朵，其内圈花瓣颜色为永久黄。外圈花瓣颜色为永久黄的花朵，其内圈花瓣颜色为永久中黄。

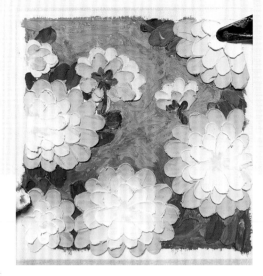

7

用刮刀刮取黄檗，抹出面朝我们的花的最内圈花瓣，让花朵从外往里，有从深到浅的变化。用刮刀刮取深祖母绿，抹出中间两朵背对我们的花的花托和花茎。

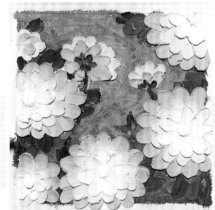

8

用刮刀刮取钛白，然后用手指搓成一个白球，把它按压在花蕊部分。

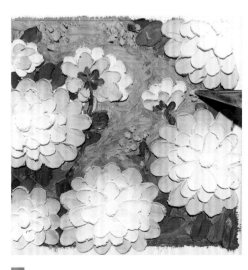

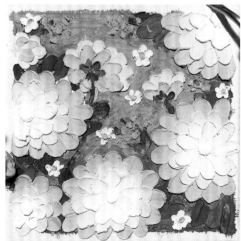

9

用刮刀分别刮取永久橙黄和朱红，在大花朵之间的空隙处点缀一些橙色和红色的小果子。用刮刀刮取钛白，在大花朵之间的空隙抹出一些五瓣小白花，然后用刮刀刮取永久橙黄抹出小白花的花蕊。

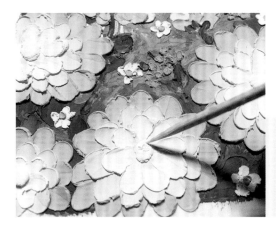

10

用牙签戳一戳白色的花蕊部分，让它显得更有
肌理感。

完成

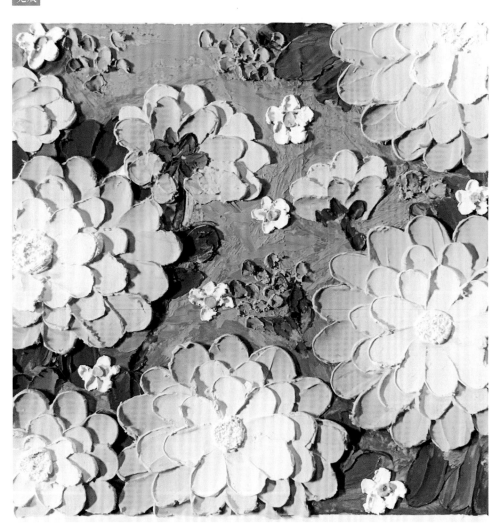

光影效果

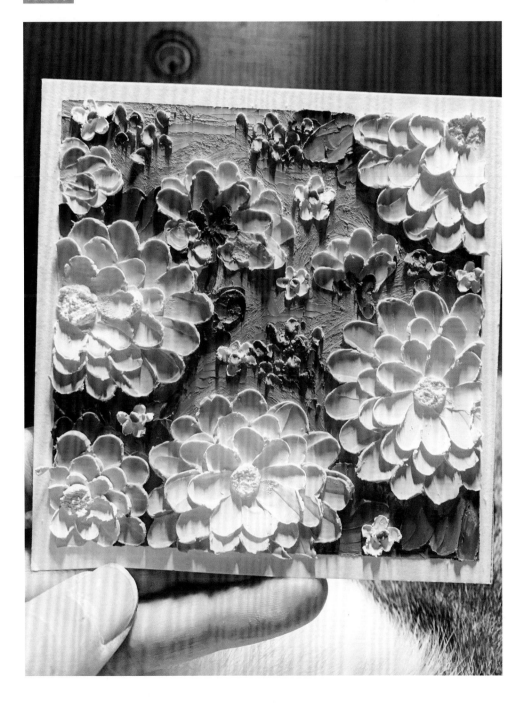

四、杏花和《杏花》

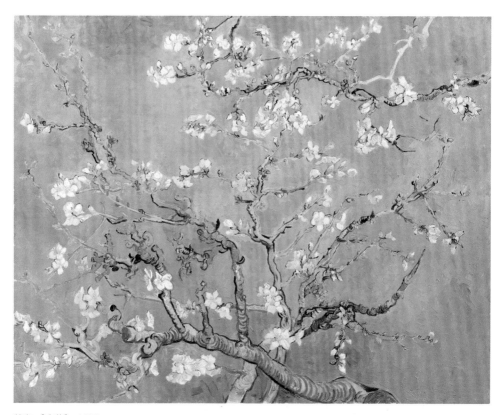

梵高 《杏花》 1890

梵高在给弟弟的信中说，《杏花》也许是他最好、最细心的作品，作画时他感到很平静，下笔没有丝毫的犹豫。这幅画是他送给侄子的礼物，不仅展示了他对自然和美的独特视角，也展现了他与侄子之间深厚的亲情关系。

背景的蓝色与花瓣的白色形成鲜明对比，极具力道的笔触描绘出树枝的轮廓与纹理，杏花也极富动感，像是顶着光芒般舞动，充满生命力。

让我们模仿梵高的《杏花》画一幅杏花特写小景吧。

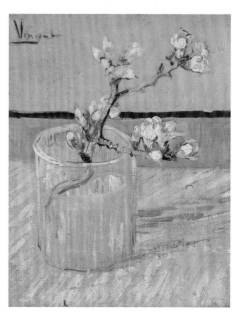

梵高 《玻璃杯中的开花杏枝》 1888

杏花

线稿参考

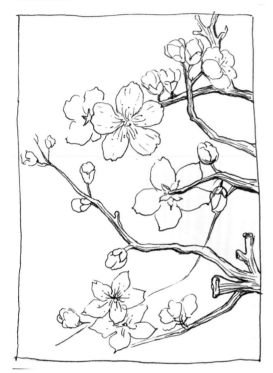

颜色参考

凡戴克棕　　树绿　　若竹　　茜素红　　薄蓝

钛白　　黄檗

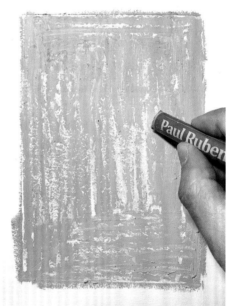

1

用薄蓝平涂整个画面。

2

用若竹叠涂整个画面，横向涂或纵向涂都可以。

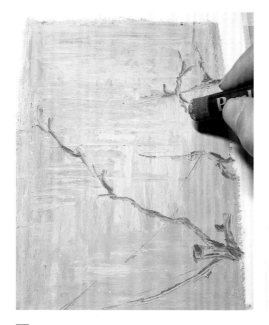
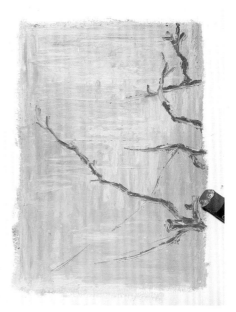

3

用凡戴克棕画树枝，注意表现出树枝的不规则感以及粗细变化。轻轻画就可以，不要太用力，不然会很难着色。

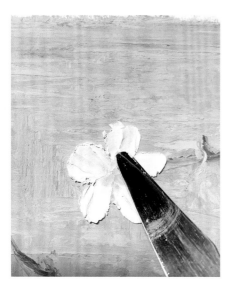
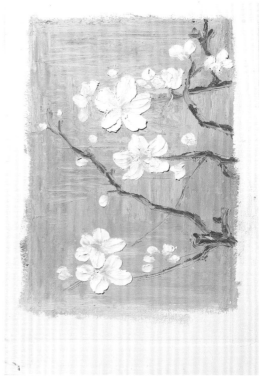

4

用刮刀刮取钛白抹出花瓣，注意从外侧往花心方向抹，注意表现出杏花花瓣的特征。用同样的方法画出其他不同角度、不同大小的杏花和花苞。

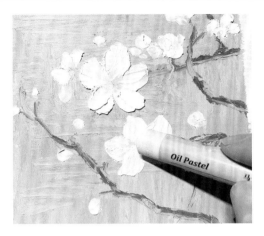

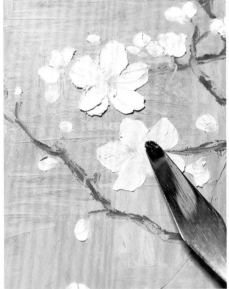

5

在背对我们的杏花花瓣上叠涂黄檗，让花瓣的正、背面区分开来。用干净的刮刀让黄檗和钛白混合得更均匀。

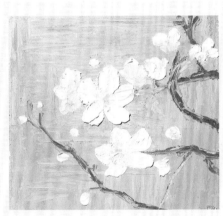

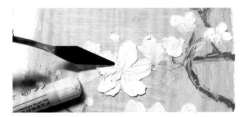

6

用和上一步同样的方法，在其他背对我们的杏花花瓣上进行叠涂。

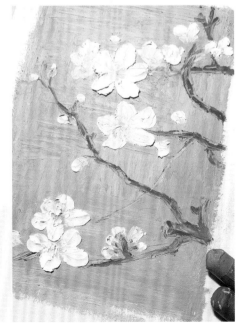

7

用树绿平涂花托部分，再用凡戴克棕刻画树枝的细节。用尖头刮刀刮取黄檗抹出花蕊。

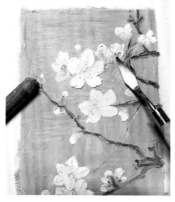
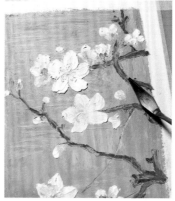

8

用刮刀刮取树绿加深花托颜色，并在部分树枝上进行叠涂，丰富树枝细节。

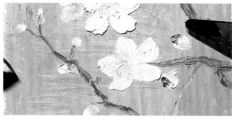

9

杏花的花苞带有红色。用刮刀刮取一点儿茜素红，抹出花苞的红色部分。

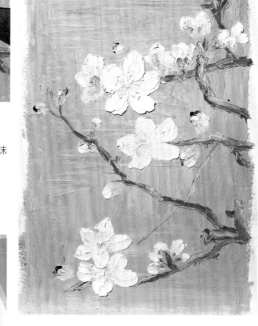

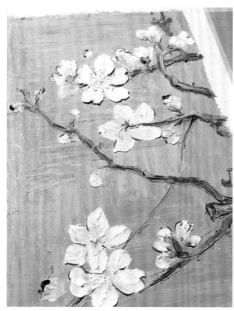

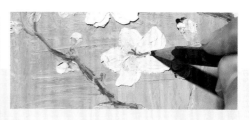

10

用铅笔描出杏花枝干的纹理和花瓣之间的空隙，再对花瓣外形、枝干轮廓进行调整。

完成

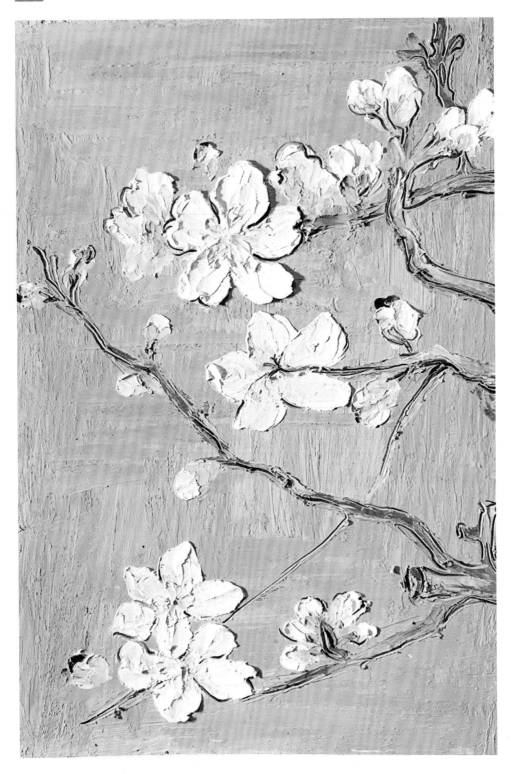

第三章

雷诺阿：为生活打一束暖光

皮埃尔·奥古斯特·雷诺阿（Pierre-Auguste Renoir）也是印象派运动中的重要艺术家之一。他的作品以饱满的色彩、柔和的笔触和对人物形象的描绘而著称。在色彩运用上，雷诺阿的色彩更加鲜艳明亮，他善于运用红、黄、橙等暖色调，创造出充满活力和情感的画面，为印象派的发展做出了重要贡献。

一、花卉和《粉玫瑰》

　　雷诺阿的人物画作品展现了他出色的绘画技巧和对细节的精确观察。他善于捕捉人物的面部表情、姿态和肌肉的细微变化，并通过精细的线条和柔和的色彩表现出来，《珍妮·莎玛丽的肖像》就是典型。

　　尽管雷诺阿以对人物的描绘而著名，但他也创作了许多花卉素描。在他的花卉素描中，雷诺阿用快速而自发的笔触捕捉了这些植物的美丽和细腻。他经常使用鲜艳明亮的颜色来描绘花瓣和叶子的不同色调和质感。

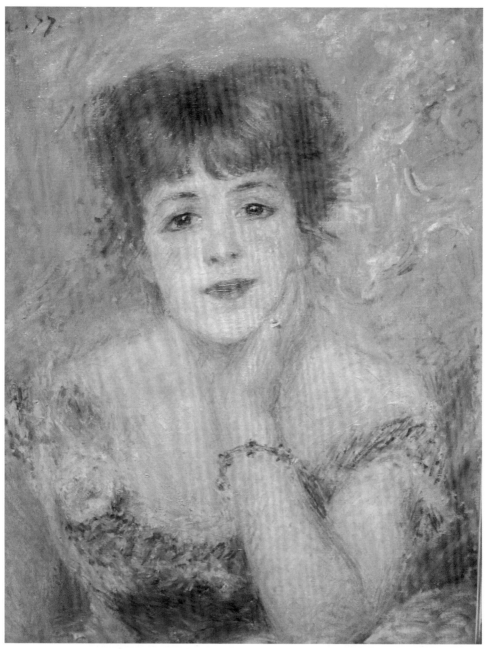

雷诺阿　《珍妮·莎玛丽的肖像》　1877

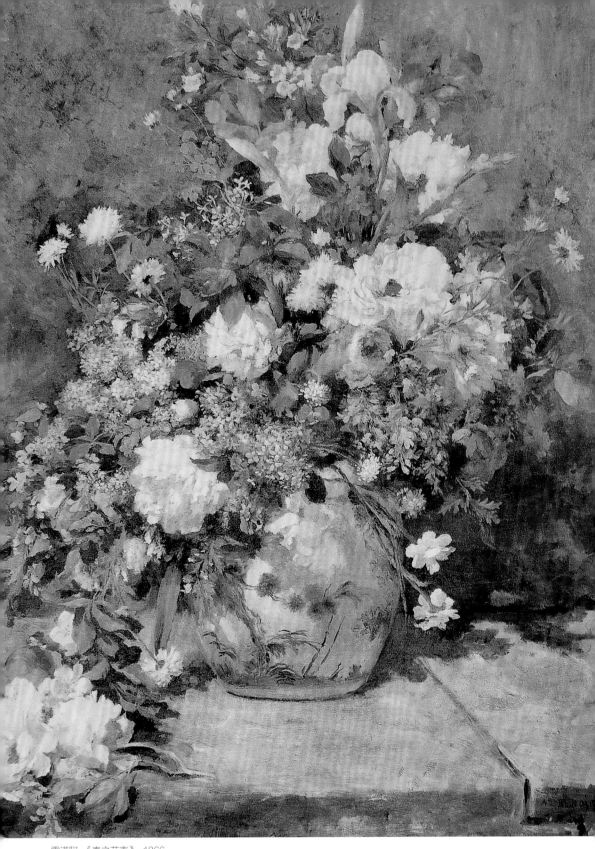

雷诺阿 《春之花束》 1866

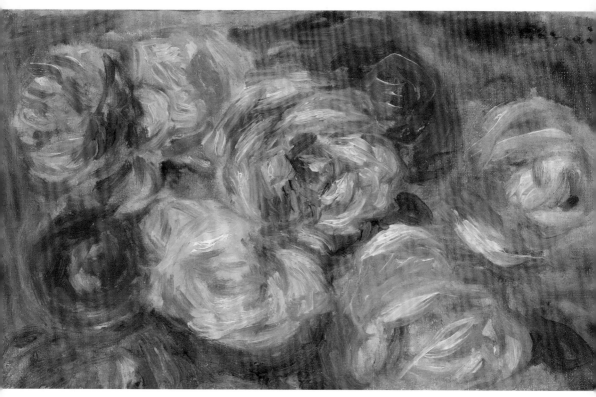

雷诺阿 《静物玫瑰》 1918

　　玫瑰是雷诺阿花卉作品的重要题材之一，雷诺阿在这个系列中运用了柔和而温暖的色彩，特别是粉红色和红色，使玫瑰花的颜色更加鲜艳和生动。这次就让我们画一束粉玫瑰吧。

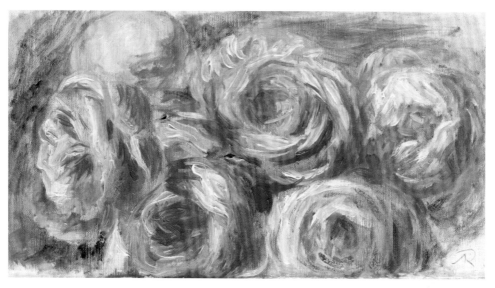

雷诺阿 《红玫瑰》 1885

粉玫瑰

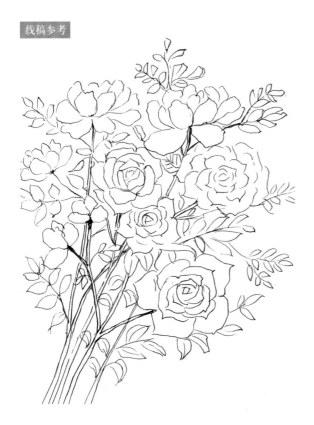

树绿　　深祖母绿　　绿色　　老竹

石竹　　薄红梅　　钛白

1

在牛皮纸上用白色彩铅确定出花朵的位置
和大致构图。用普通铅笔也可以。

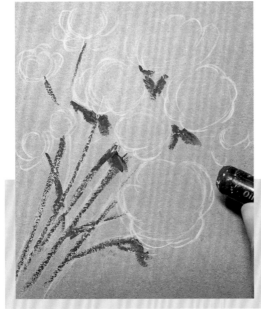

2

用深祖母绿画出花茎和部分叶子。

73

3

用薄红梅平涂左侧四朵花的底色。

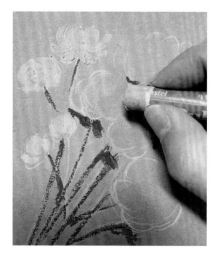

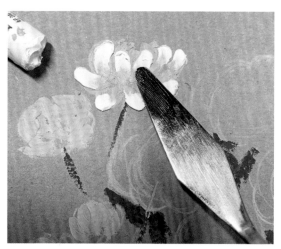

4

用刮刀刮取钛白，抹在花瓣上，抹的时候注意花瓣的方向。

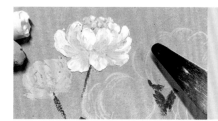

5

用刮刀涂抹粉、白交界处，让颜色渐变更自然。用同样的方法将左侧花朵的渐变效果也画出来。

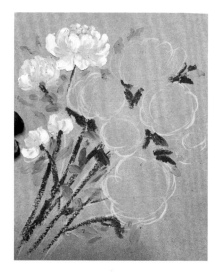

6

用树绿和深祖母绿平涂出更多叶片。

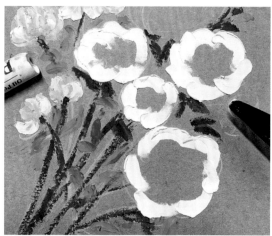

7

用刮刀刮取钛白，抹出其他面对我们的花朵的最外层花瓣，注意花瓣边缘的不规则感。

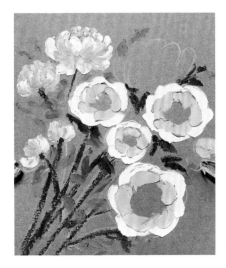

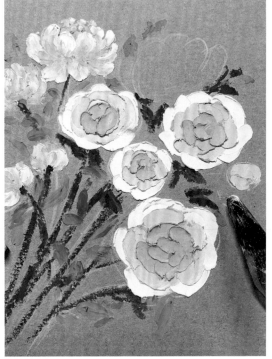

8

用刮刀刮取石竹，用和上一步同样的方式抹出
往内一圈的花瓣，然后抹出画面右侧的小花苞。
再用薄红梅，以同样的方式抹出最内圈的花瓣。

9

用小号刮刀分别刮取石竹、薄红梅、钛白，围绕花心反复涂抹，注意内侧花瓣的边缘也可以用钛白提亮。

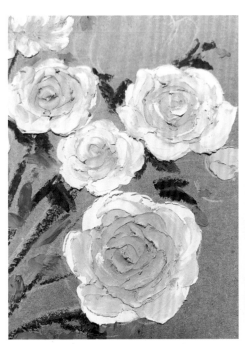

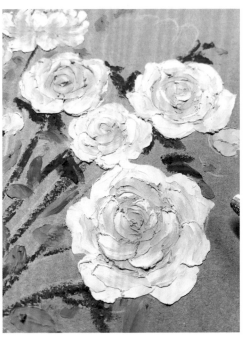

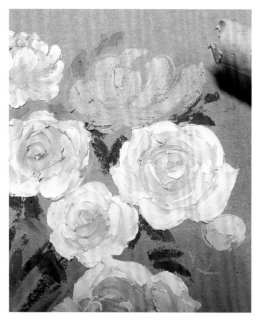

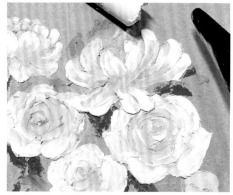

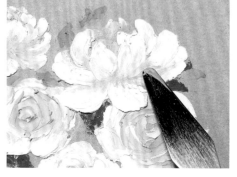

10

用薄红梅平涂最后一朵花的底色。用刮刀刮取钛白，抹在花瓣上，抹的时候注意花瓣的方向。

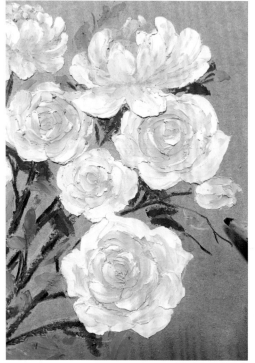

11

用黑色彩铅刻画较细的花枝。

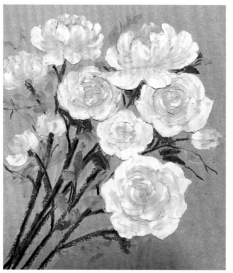

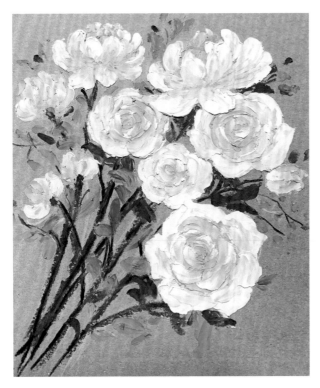

用绿色和树绿画出较细的花枝上的叶子。

13

用老竹提亮花茎的亮面，用老竹和绿色画出更多颜色较浅的小叶子及原有叶子上的高光部分，丰富叶子的层次感，增强画面的明暗对比。最后增加几朵白色的小花苞，这幅画就完成了。

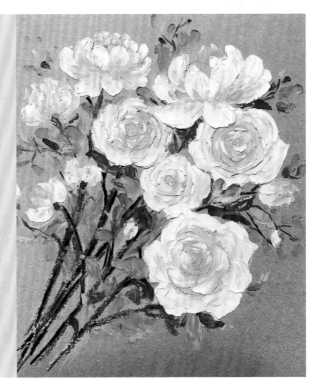

完成

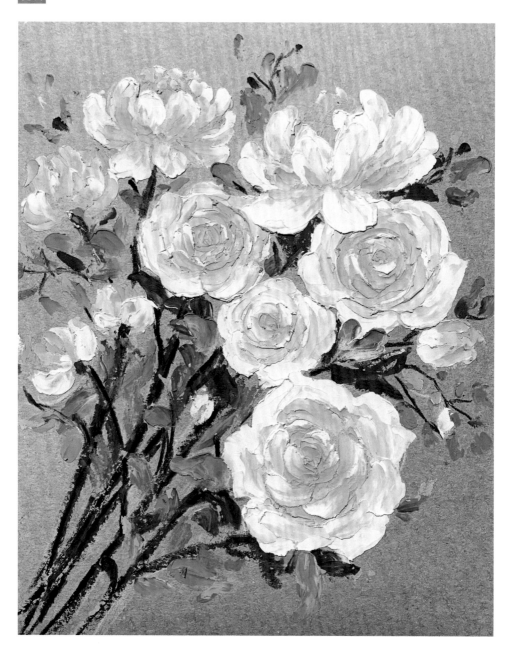

光影效果

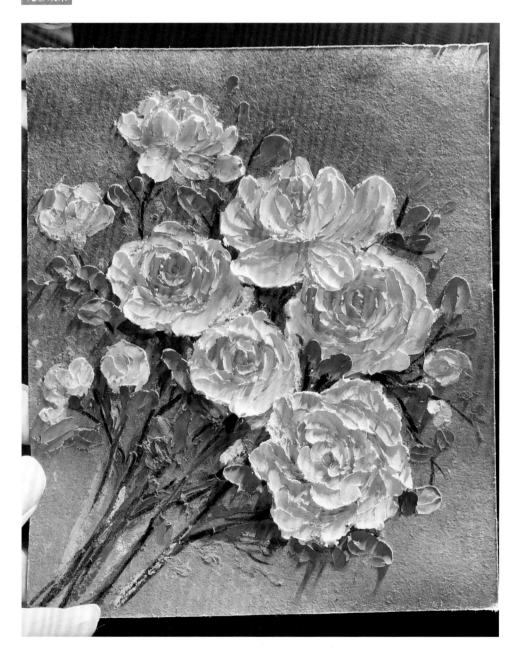

二、暖色花园和《晚霞》

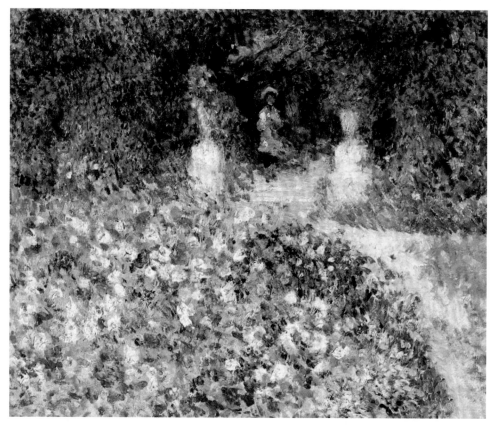

雷诺阿 《花园》 1875

雷诺阿的暖色调风景画作品常常营造出一种宁静温馨的氛围。他通过色彩和光影的运用，表达出对自然的热爱和对生活的热情。这些作品通过对温暖的色彩、丰富的层次、光影效果的运用，让观者在欣赏这些作品时能感受到一种温暖和舒适的感觉，仿佛与自然融为一体。

让我们画一幅暖色调的风景小画吧。

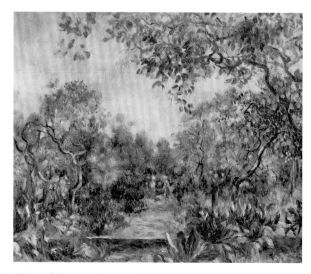

雷诺阿 《博利厄景观》 1893

晚霞

支子　橄榄绿　永久黄　深祖母绿　珊瑚红　红挂空　红碧　红紫　薄红梅　赤香

黄绿　露草　钛白

1

用纸胶带确定出画幅。用支子画出地平线。用露草平涂天空的最上部分，注意越靠上颜色越浓郁。用钛白在露草的下半部分上进行叠涂。

2

将天空剩余的空白部分横向三等分，用支子、赤香、珊瑚红从上到下依次平涂。用手指将天空部分的颜色横向涂抹均匀，让颜色过渡更自然。

3

用刮刀刮取永久黄，抹出夕阳。用刮刀刮取钛白，抹出白云。
如果想要云层立体感更强，可以抹得厚实一点儿。

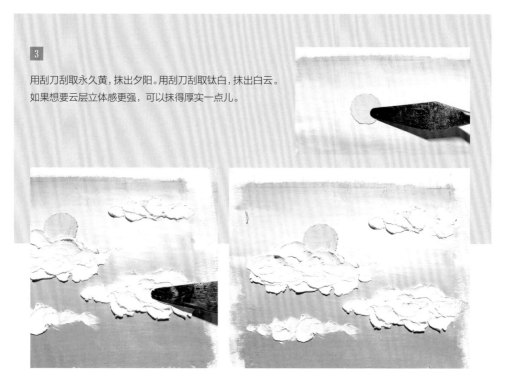

4

用红碧、红挂空平涂出花丛的底色，注意近处颜色浅，远处颜色深，适当留白，便于后面刻画细节。

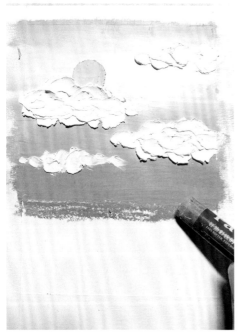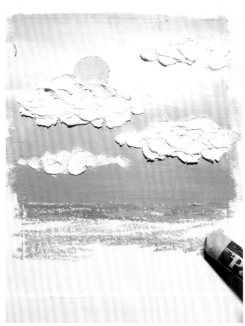

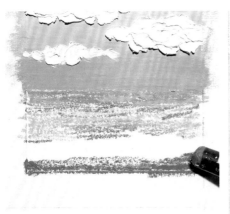
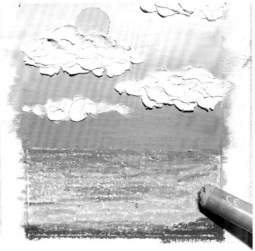

5

用橄榄绿和黄绿平涂草地。

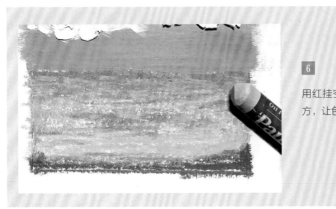

6

用红挂空叠涂在远处紫、绿交界的地方，让色彩过渡更自然。

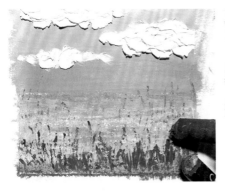

用深祖母绿画出近处的细长叶片。用橄榄绿画出
远处的细长叶片。

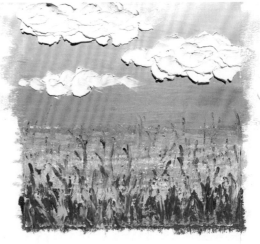

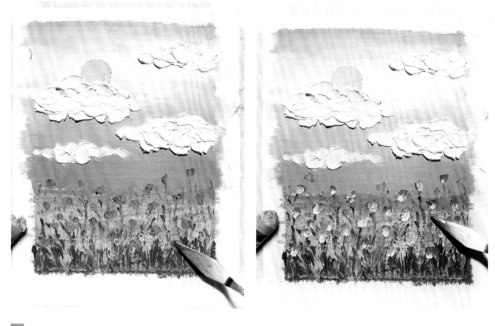

8

用刮刀刮取红紫，抹出郁金香的花瓣底色。用刮刀在红紫花瓣的下半部分抹点儿薄红梅和钛白，画出郁金香花瓣的渐变效果。在粉色调郁金香的空隙间，用刮刀刮取红挂空，补充一些紫色调郁金香。

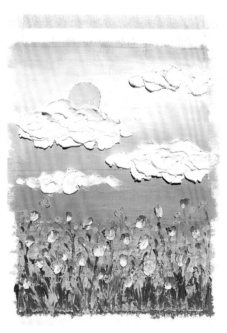
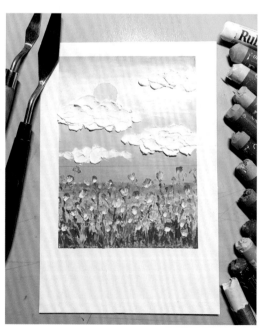

9

撕掉四边的纸胶带。

10

最后一步用刮刀刮取钛白，延伸云朵的边缘，让云朵超出纸胶带限定的画幅，这样画面会更灵动。

完成

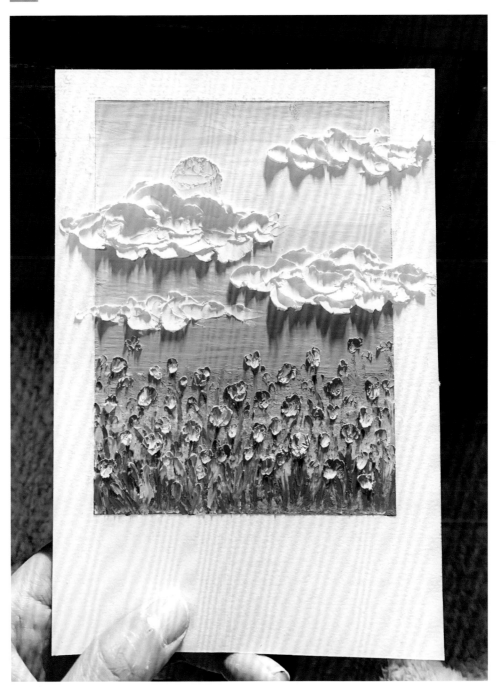

三、冷色花园和《月色》

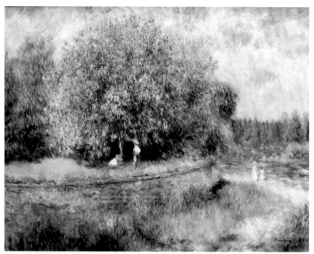

雷诺阿的花园风景画作品中常常使用鲜艳明亮的色彩，使画面充满生机和活力。他能够运用不同的色彩来表现花朵的丰富多样和花园的繁荣景象。在蓝、绿色调的冷色背景上，鲜艳明亮的花朵让人眼前一亮，给人愉悦的感受。

雷诺阿 《开花的栗树》 1881

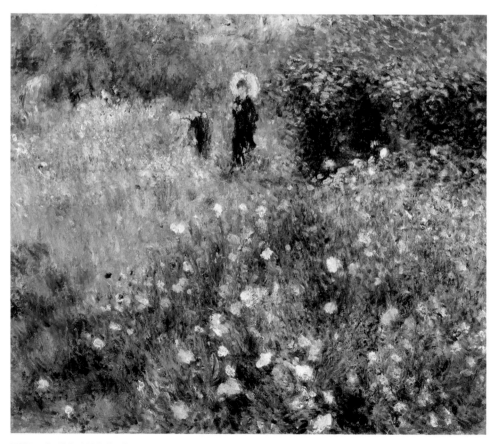

雷诺阿 《科尔托路边的花园》 1876

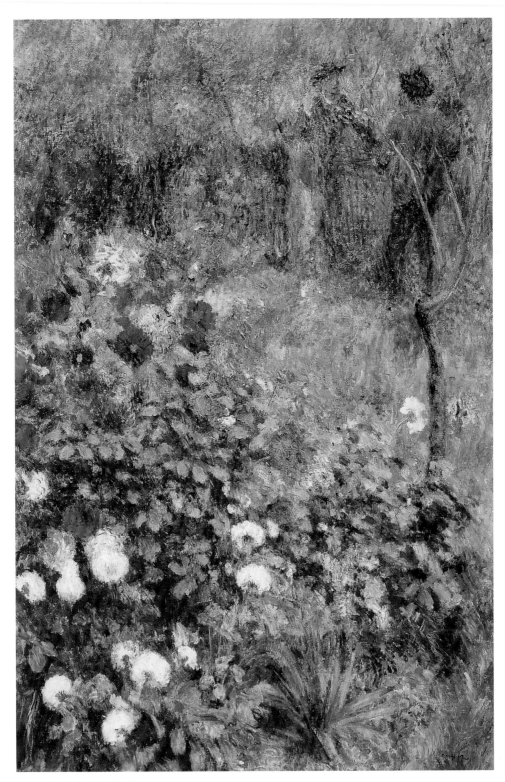

雷诺阿 《科尔托路边的花园》 1876

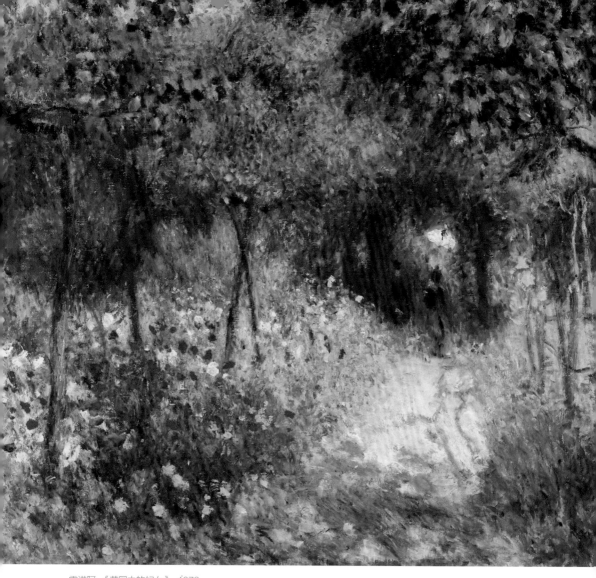

雷诺阿 《花园中的妇女》 1873

雷诺阿的色彩运用也体现了他对光影变化的敏锐观察和表现。他善于捕捉自然光线的变化和反射，通过巧妙的色彩渲染和光影处理，使画面呈现出丰富的层次感和光影效果。这种色彩的变化和对比，使得他的画作更具立体感和真实感。

让我们也尝试画出另一种光影状态下的花丛吧。

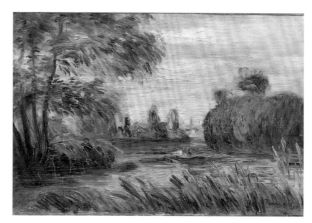

雷诺阿 《河》 1887

月色

颜色参考

褐色　土红　朱红　杜若　橄榄绿　永久中黄　深祖母绿　灰蓝　煤黑　砥粉

红挂空　红梅　红紫　青钝　钛白　露草

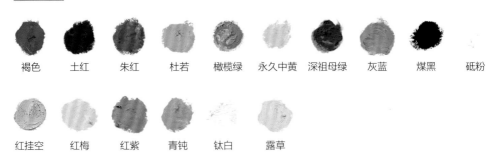

1

用纸胶带确定出画幅。天空部分占约 3/4 的画幅。用露草和红挂空平涂云雾，用红梅平涂天空的剩余部分。

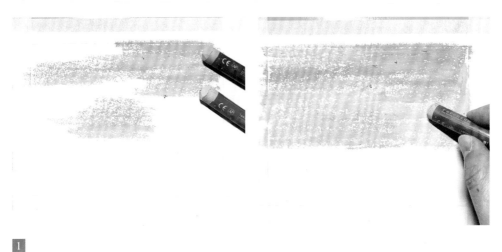

2

用手指将天空的颜色涂抹均匀，适当加一些砥粉，再用红梅横向轻扫，让天空的颜色更丰富一些。

3

用刮刀刮取钛白，抹出月亮。用土红平涂土壤部分，再用褐色加深暗部，增强画面空间感。

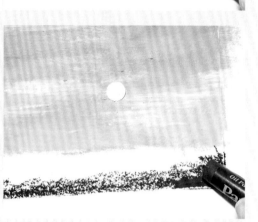

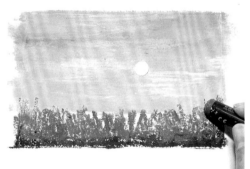

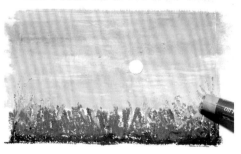

4

用橄榄绿平涂花丛枝叶的底色，用青钝画出远处枝叶较为稀疏的部分。为了让花丛的明暗关系更明显，我们再用深祖母绿画出近处的细长叶片。

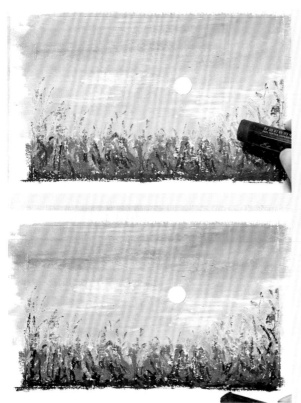

5

用褐色继续增加近处的叶片，用煤黑加
深近处的土壤，再增加一些低矮的叶片。
用红挂空和露草在天空的蓝紫色部分叠
涂，并用手指抹匀。

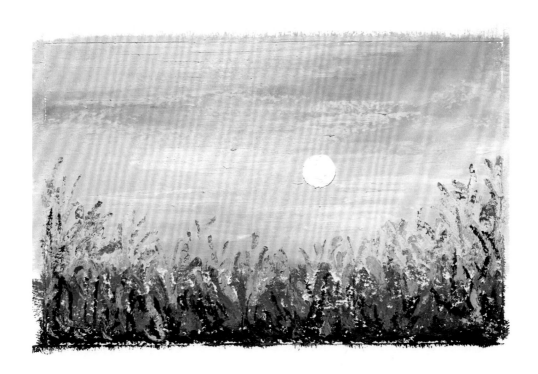

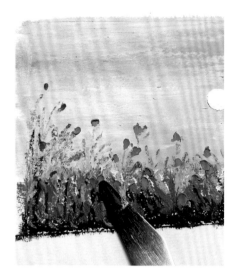

6

用刮刀刮取朱红，抹出花丛中占比最大的红色小花。然后依次用永久中黄、灰蓝、红紫、杜若点缀出其他颜色的花朵，不同颜色的花朵均匀分布即可。

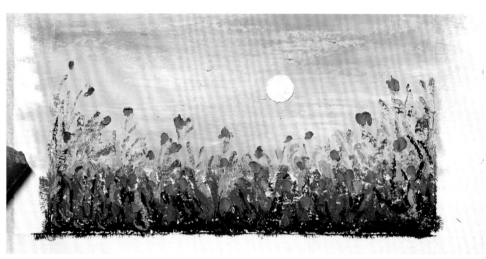

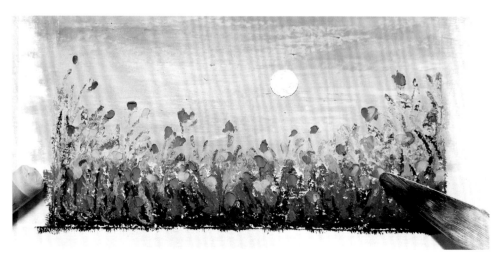

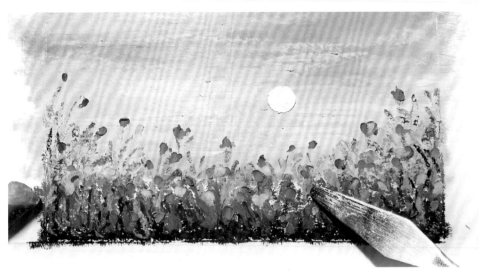

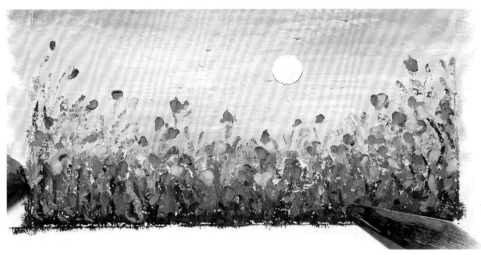

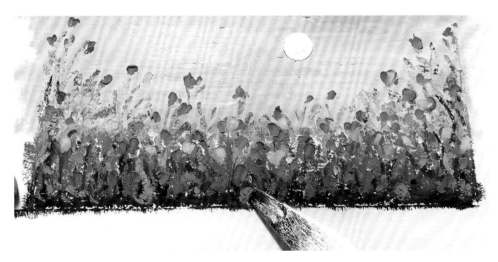

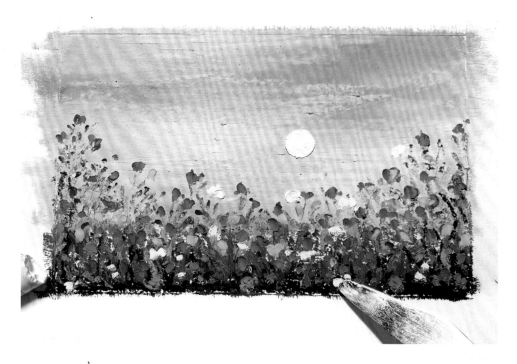

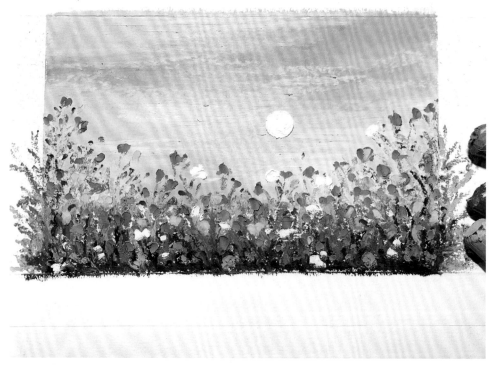

7

用刮刀刮取钛白，点缀出一些白色小花。撕掉两侧的纸胶带，用橄榄绿、深祖母绿和青钝在画面边缘继续补充叶片，让花丛有延伸感。

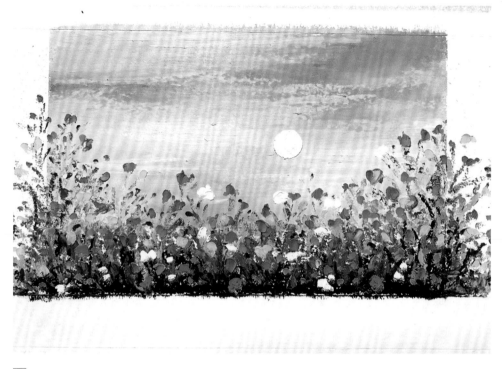

8

用刮刀刮取朱红、永久中黄、灰蓝，在两侧的叶子上抹出小花，这幅画就完成了。

完成

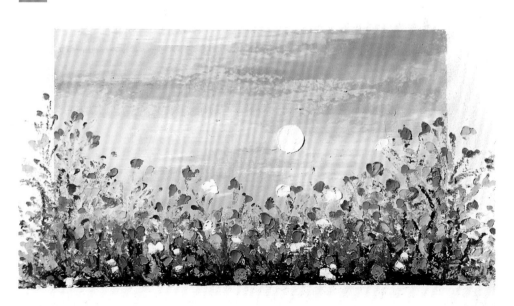

Claude

第四章
莫奈：光影的魔术

克劳德·莫奈（Claude Monet）是印象派运动中最具代表性的艺术家之一。他以对光线和色彩的独特处理而闻名，将自然景观以迅捷、轻快的笔触和明亮的色彩表现出来。莫奈对色彩和光线的研究，为印象派的发展奠定了基础，并对后来的艺术家产生了深远的影响。

Monet

一、干草垛和《雪中的小木屋》

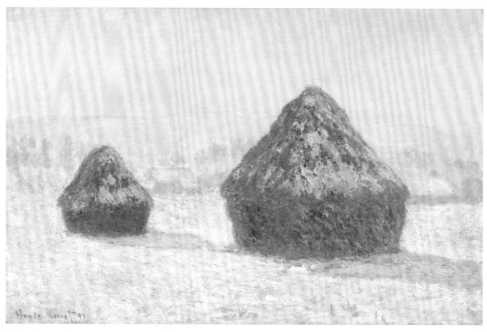

莫奈 《干草垛（雪景，早晨）》 1891

　　莫奈于 1889 年末开始创作《干草垛》系列油画，为了记录它们在各个时期的不同光影效果，莫奈在这一主题下画了大约 25 幅油画。在他的作品中，影子也是有颜色的，明明都是同样的场景，流光却演绎出了不一样的迷幻。莫奈想要向世人证明自己是艺术家，而非照搬自然风景的工匠。他通过描绘"瞬间"，用绚烂的色彩传达着不同的情绪，干草垛是他探索光与色流变的媒介之一。

　　我选取的参考画是《干草垛（雪景，早晨）》。让我们尝试用这幅画中的色调绘制《雪中的小木屋》吧。

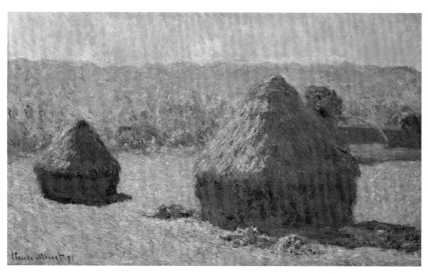

莫奈 《干草垛（夏末）》 1891

雪中的小木屋

线稿参考

颜色参考

土红　法国群青　白橡　皇家紫　石竹　紫罗兰　红挂空　红棕土　薄缥　褐色　钛白

1 用黑色卡纸作画，这样画浅色部分时看得更清晰，后续刻画树枝时也会更方便。用白色彩铅确定画面的大致构图。

2 用白橡平涂整个天空部分。

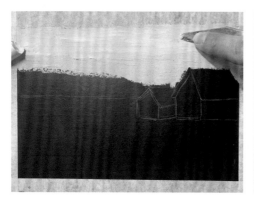

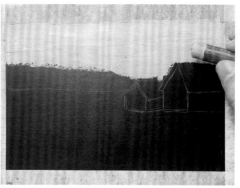

3

用钛白在天空上方进行叠涂，可以借助刮刀进行混色，将上方的颜色混得淡一些。用石竹在天空下方叠涂，让天空颜色从上到下有由浅到深的渐变效果。

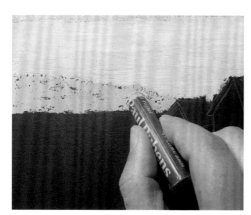

4

用红挂空平涂远山，再用薄缥去叠涂，降低饱和度。

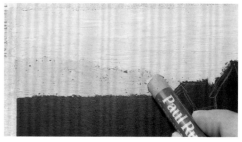

5

用白橡平涂近处的雪地，用石竹在画面右下角和远处地平线附近进行混色。再用钛白叠涂，横向涂即可，可以涂厚一些，这样雪地的肌理感会更加明显。

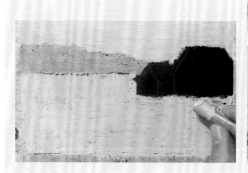

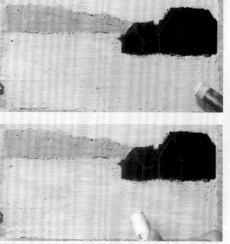

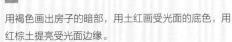

6

用褐色画出房子的暗部，用土红画受光面的底色，用红棕土提亮受光面边缘。

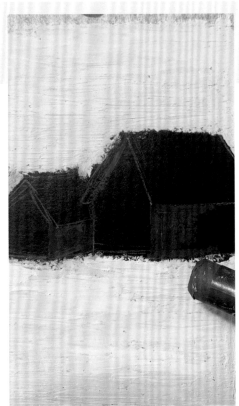

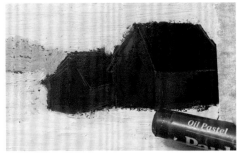

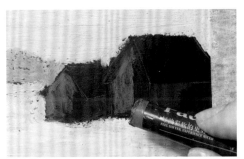

7

用紫罗兰叠涂受光面的较暗处，用皇家紫画背光面的暗部及房子在雪地上的投影，用红棕土提亮背光面的底部，体现雪地反射到墙壁上的光亮。

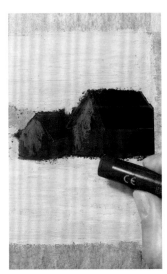

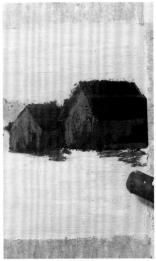

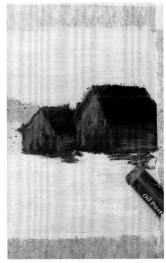

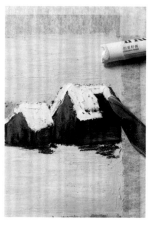 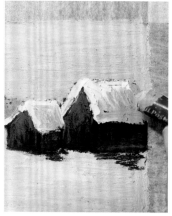 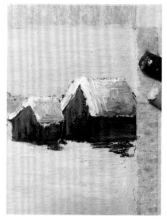

8

用刮刀刮取钛白，抹出屋顶的积雪，再用红挂空、皇家紫、薄缥丰富暗部色彩，注意越靠近受光的地方，颜色越浅。

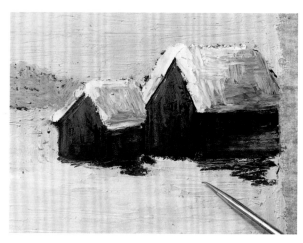

9

用粉刺针（也可用其他尖锐物代替）刮出房子门窗的轮廓。用薄缥叠涂雪地上的阴影以降低其饱和度，增加其明度。

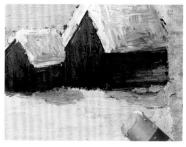

10

用粉刺针刮出栅栏、小路和远处树木的树干和树枝。因为纸张是黑色的，所以直接刮掉颜料，让底色露出来即可。

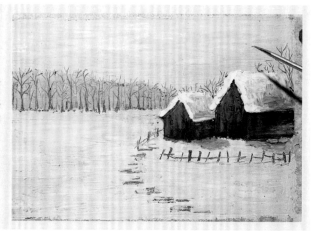

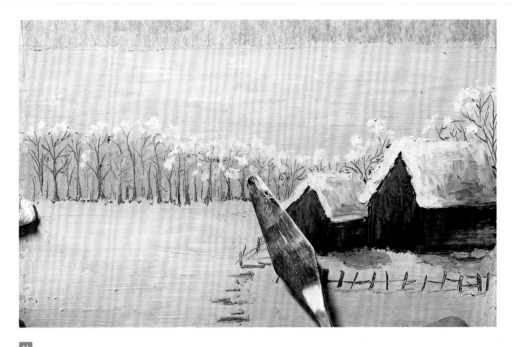

11

用刮刀刮取钛白，抹出树枝上的积雪。

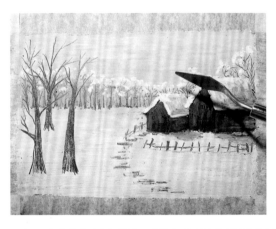

12

用刮刀刮出近处三棵树的树干和树枝。

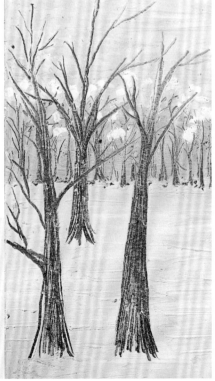

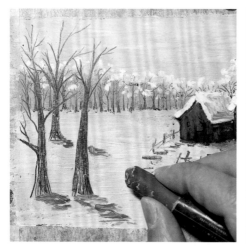

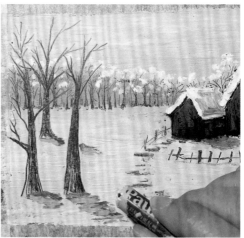

13

用法国群青叠涂出树的阴影，注意阴影的方向。用红挂空叠涂在阴影上，让阴影颜色和雪地颜色更协调。

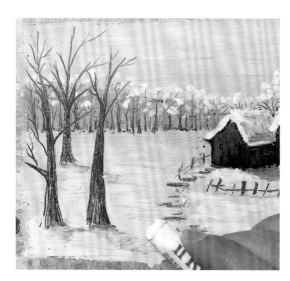

14

用钛白叠涂在树的阴影和附近的雪地上，将周围的地面提亮，画出阳光照射的感觉。

15

用刮刀刮取一点儿法国群青和红挂空涂抹在阴影处，让阴影更明显一点儿。然后用干净的刮刀在颜色衔接处涂抹，让颜色过渡更均匀。

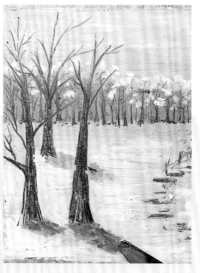

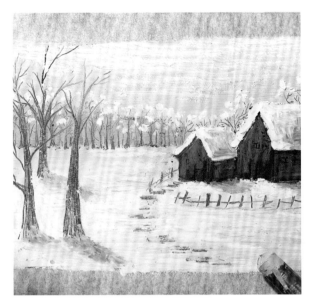

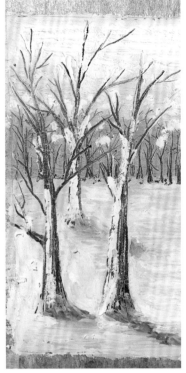

16

用红挂空在雪地上局部轻扫，给雪地增加一些环境色。用刮刀刮取
钛白，抹出近处三棵大树上的积雪，然后抹出天空上方泛白的部分，
画出渐变效果，这幅画就完成啦。

完成

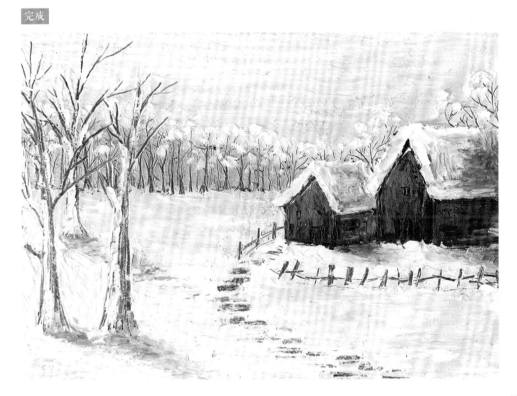

二、鸢尾花和《瓶中的鸢尾花》

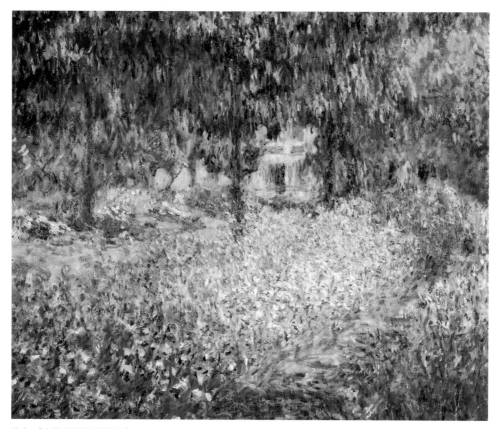

莫奈　《吉维尼的鸢尾花花园》　1900

　　《吉维尼的鸢尾花花园》创作于 1900 年，是莫奈在自己的花园完成的作品之一。莫奈曾说他的花园是他最美的杰作，他在关于维吉尼花园的画作上也投入了极高的热情。花园里种满了鸢尾花，斑驳的光影使得画面色调丰富而充满动感，让人很是惬意。晚年的莫奈饱受疾病的折磨，倘若我们去花园摘下几朵鸢尾花，把它们插到花瓶里，送到莫奈的病床前，兴许会给他带来一丝慰藉。

　　这次我们要创作的是《瓶中的鸢尾花》，让我们尝试画一幅静物写生画吧！

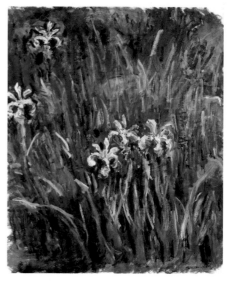

莫奈　《鸢尾花》　1914—1917

瓶中的鸢尾花

线稿参考

颜色参考

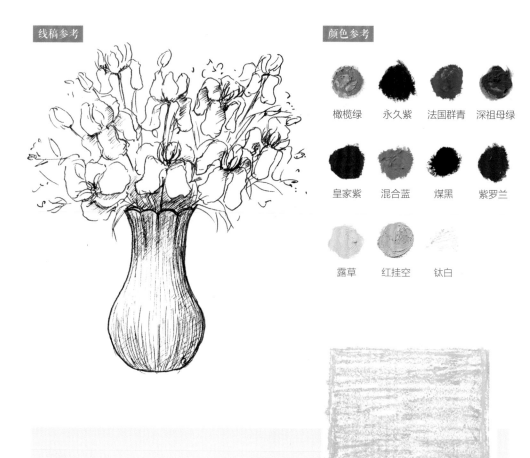

橄榄绿	永久紫	法国群青	深祖母绿
皇家紫	混合蓝	煤黑	紫罗兰
露草	红挂空	钛白	

1

用露草平涂背景，注意适当留白，让色块显得"透气"一些。

2

用红挂空在刚刚的基础上进行叠色，注意下半部分红挂空的颜色要浓一些。这样背景颜色呈蓝紫色调，更加丰富。然后用手将背景颜色涂抹均匀。

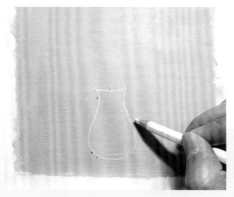

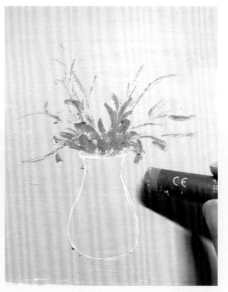

3

用白色彩铅直接在背景上画出瓶子的形状。用混合蓝画出花瓶里的叶子，注意叶子要画得自然舒展一些。

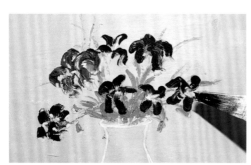

4

用刮刀刮取永久紫，抹出鸢尾花的花瓣。注意花瓣的方向，要从外往里抹开，这样更好控制花瓣的大小和形状。

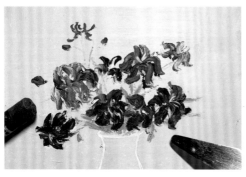

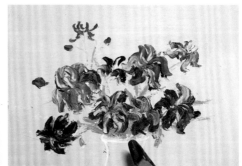

5

用更小号的刮刀分别刮取皇家紫和红挂空，继续增加花瓣。注意最下层的花瓣颜色最深，越上层的花瓣颜色越浅。可以用永久紫、皇家紫、红挂空这几个颜色去反复调整花瓣颜色。注意每朵花的颜色和方向不要全都一样。

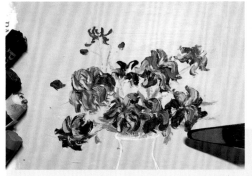

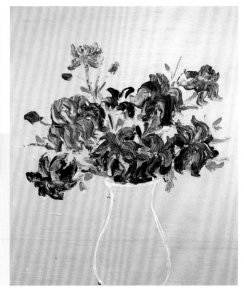

6

用刮刀分别刮取法国群青和紫罗兰，丰富花瓣的颜色。
用刮刀刮取煤黑，画出瓶口处的阴影并加深部分枝条。

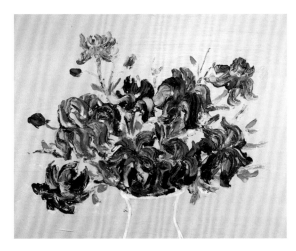

7

用刮刀刮取皇家紫和法国群青，完善中心花
朵的细节。然后分别刮取橄榄绿、深祖母绿，
加深靠近瓶口的叶子的颜色，因为它们处于
鸢尾花的阴影中。

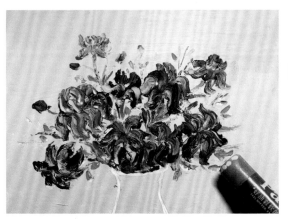

8

用橄榄绿画出在花朵外围的叶子，丰富叶片
的色彩，让画面更具层次感。

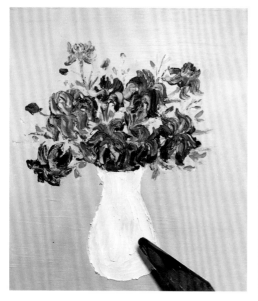

9

用刮刀刮取钛白，抹出瓶身底色，这样可以让瓶子更有肌理感。

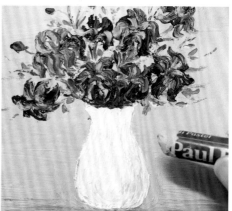

10

用红挂空轻扫瓶身右半部分，画出暗部。再用法国群青在此基础上轻轻叠涂，让瓶子的明暗关系更明显一些。

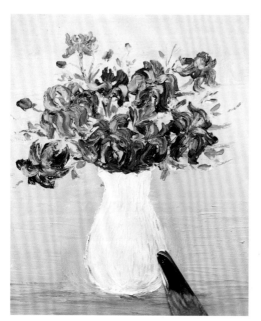

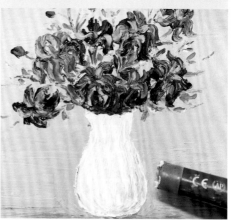

11

用法国群青轻扫瓶子下方，画出桌面上的阴影。用刮刀将不同颜色过渡的地方抹均匀一些，达到渐变混色的效果。

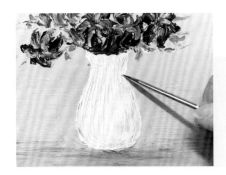

12

用粉刺针（也可用其他尖锐物代替）刮出瓶身的花纹。

完成

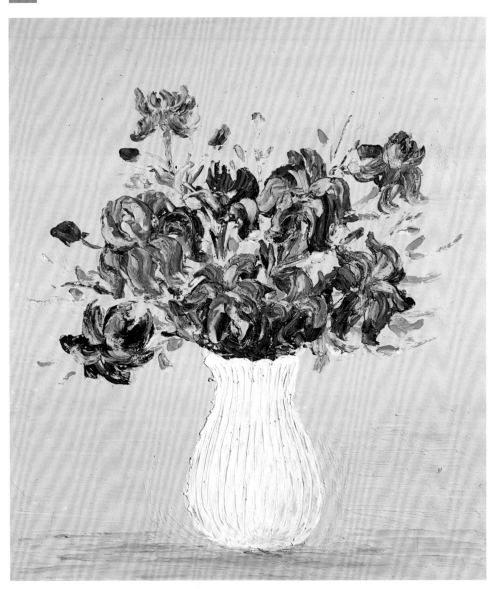

三、日本桥和《日本桥与鸢尾花丛》

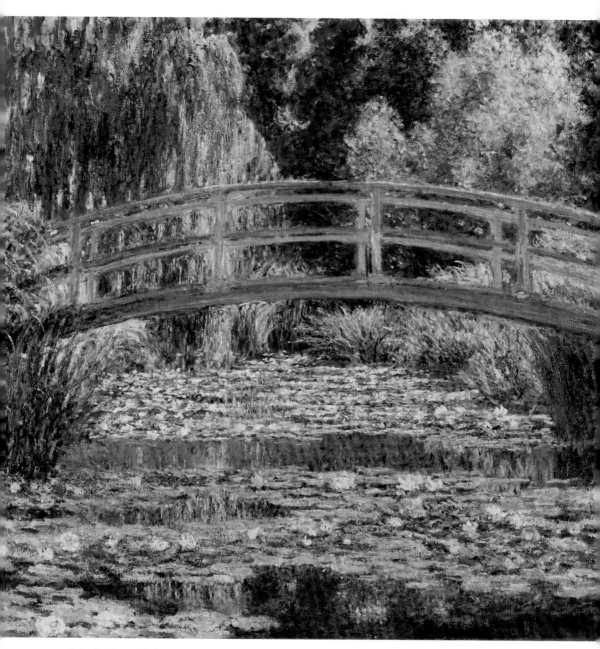

莫奈 《睡莲和日本桥》 1897—1900

　　莫奈花园里的日本桥是一座典型的日式太鼓桥，其建造灵感来源于莫奈喜欢的一幅日本版画，表现出莫奈对于日本浮世绘作品的研究及对神秘的东方异国情调的向往。莫奈以同一视角创作了 12 幅以日本桥睡莲池为主题的作品。

莫奈早期作品在风格上更接近自然主义，但到了《日本桥》系列，他的风格有了明显的变化。桥梁的结构被浓密的色彩和松散的笔触所模糊。

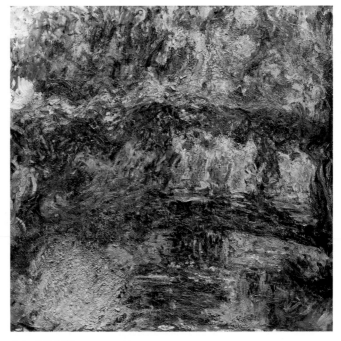

莫奈 《日本桥》 1918—1924

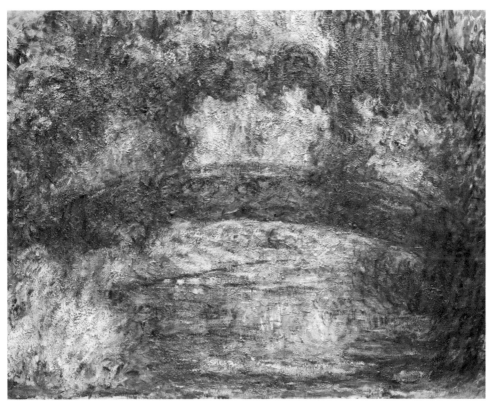

莫奈 《日本桥》 1919—1924

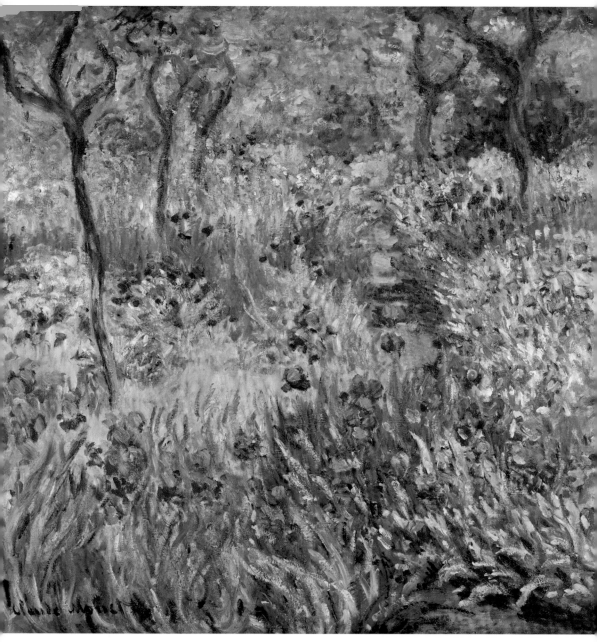

莫奈 《吉维尼的鸢尾花花园》 1900

为了捕捉不同光线下的花园景色，他时常一天创作 8 幅甚至更多的作品，每幅作品的创作时间不到 1 小时，只有这样才能抓住转瞬即逝的光影视觉效果。

他用短促的笔触和浓郁的色彩描绘花园，这次我们可以试着用这样的方式画一幅《日本桥与鸢尾花丛》，将日本桥与鸢尾花丛结合起来构图。

日本桥与鸢尾花丛

线稿参考

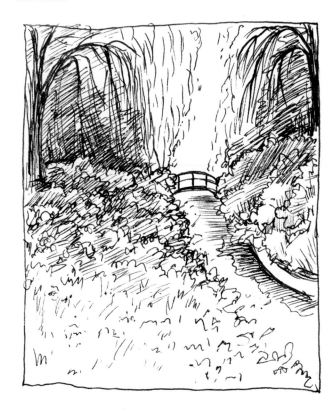

颜色参考

露草　　　薄蓝　　　杜若

红挂空　　皇家紫　　薄红梅

深祖母绿　绿色　　　橄榄绿

法国群青　香色　　　黄绿

钛白　　　煤黑

用绿色彩铅确定画面的基本构图，注意河流的形态及近大远小的透视感。用露草平涂天空和水面，然后用钛白在此基础上叠涂一遍，让颜色变浅一些。

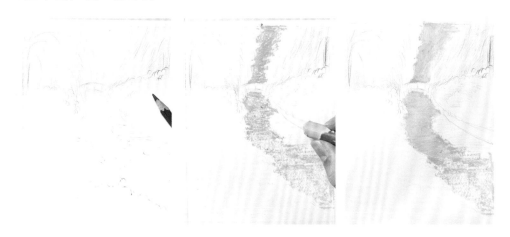

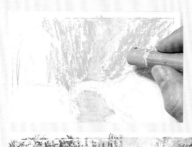

2

用黄绿平涂远处的树叶，不用涂满。用深祖母绿加深靠近树干的部分，让树叶有深浅的变化。再用橄榄绿叠涂在刚才两种绿色交接的地方，这样绿色的渐变会更加自然。

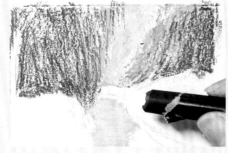

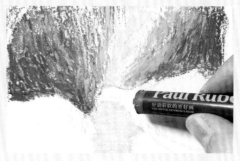

3

用煤黑画出树干和树枝，不用根根分明。因为这些树木在远处，所以概括表示即可。用黄绿叠涂在刚刚的树枝上面，稍微遮住一些树枝，这样黑色的树枝不会显得很突兀。再用深祖母绿加深一下底部的树叶，让明暗关系更加强烈一些。

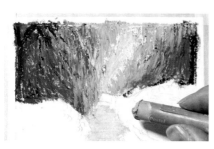

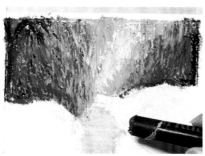

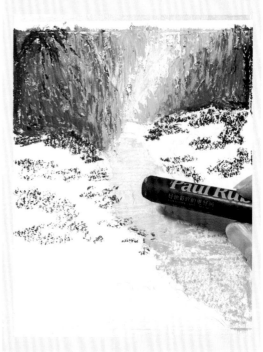

4

用皇家紫在鸢尾花的位置轻轻平涂。

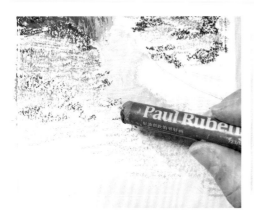
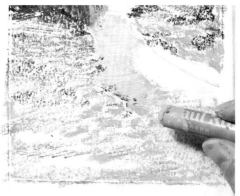

用绿色平涂远处的地面，注意这一步不要混到皇家紫。再用黄绿平涂近处的地面，注意适当留白，不要全都涂满，这样方便后面上色、叠色。

用皇家紫和黄绿大致画出水面上的花草倒影。

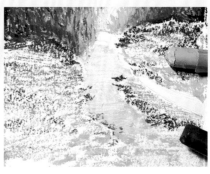

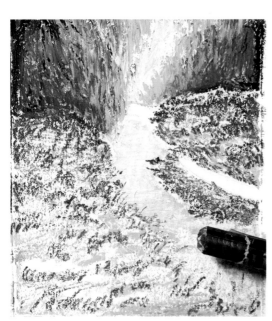

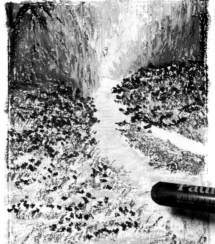

用深祖母绿加深草地局部，画出鸢尾花的叶子，再用皇家紫点出鸢尾花。

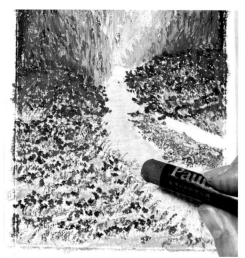 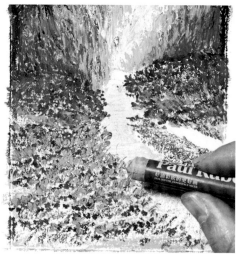

8

用法国群青丰富鸢尾花丛的花朵颜色层次。用红挂空在皇家紫和法国群青的鸢尾花上叠涂，强调画面中部的鸢尾花。注意留有空隙，不要把皇家紫和法国群青的部分全部覆盖住。

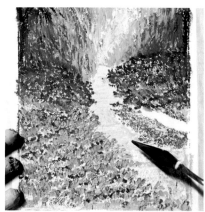

9

将薄蓝或者露草涂在红挂空色块的周围。细节部位不好叠涂时可以用尖头小刮刀涂抹。然后用纸擦笔将紫色调和蓝色调的花朵色块进行混色，让花呈现出一簇簇的效果。

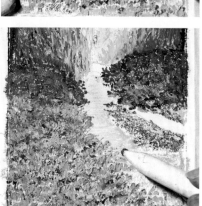

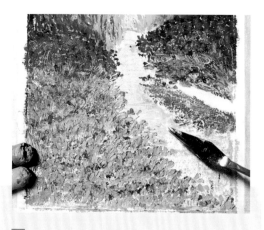

10

用刮刀分别刮取黄绿和红挂空，调整鸢尾花和草地的细节，然后用刮刀轻轻刮出一些短线，以表现植物的枝条。

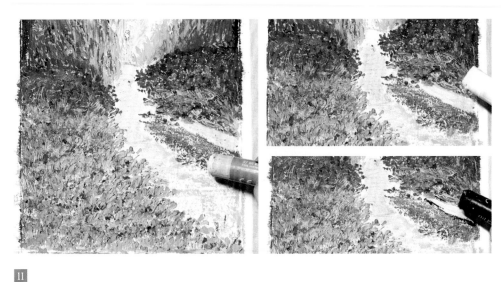

11

用香色平涂河边的土壤部分，然后用钛白叠涂，再用煤黑刻画边缘。

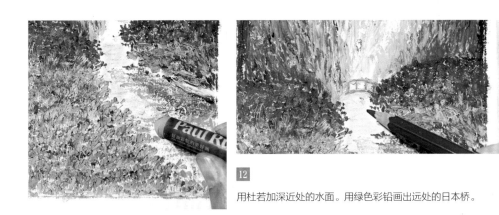

12

用杜若加深近处的水面。用绿色彩铅画出远处的日本桥。

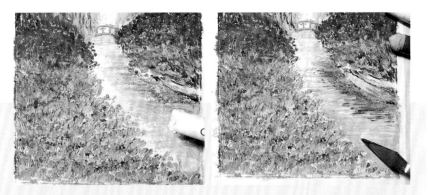

13

用钛白叠涂左侧的水面，对水面进行混色。用香色和钛白对河边土壤下方的绿色调部分进行叠涂，用皇家紫加深水面上鸢尾花的倒影。再用刮刀在水面上刮出一些水波纹，刮成"S"形曲线即可。

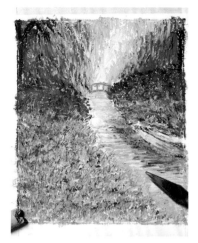

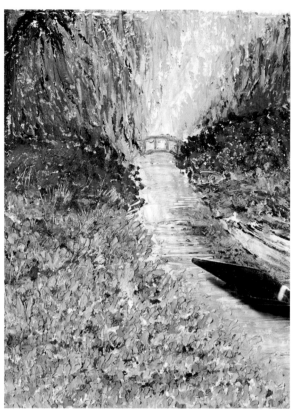

14

用刮刀刮取薄红梅，在近处的花丛点缀一些亮色花朵，与远处的鸢尾花形成一定的明暗对比。

完成

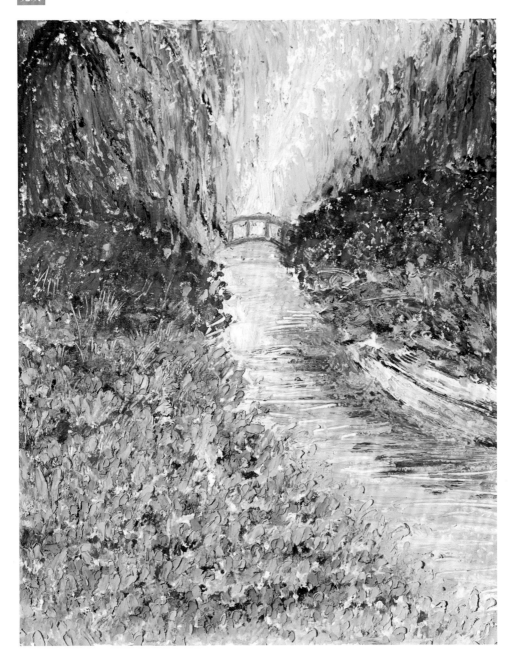

四、睡莲和《睡莲池》

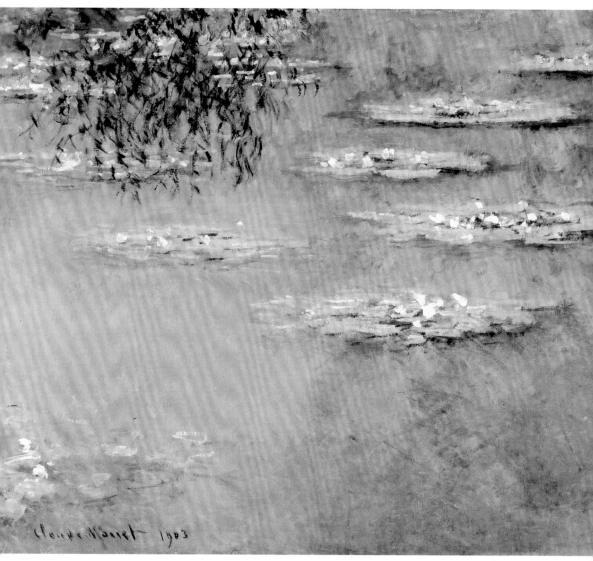

莫奈 《睡莲》 1903

　　作为画家，莫奈大半辈子都被水中的倒影所吸引，在生命的后二三十年又迷上了睡莲，据说一生绘制了约250 幅睡莲。晚年时他患上了眼疾，身体也大不如前，他也因此越发沉浸在自己的世界里。他极力尝试用抽象的色彩展现睡莲池的不同情调，在他笔下，蓝色的天空倒影和粉红色的睡莲交叠在一起，鲜亮的线条和错综复杂的肌理交相呼应，画面富有动感，仿佛运动的生命。这一系列作品甚至可以看作是莫奈的日记。他曾说："重要的不是绘画主题，而是画家自身的观察和感受。"

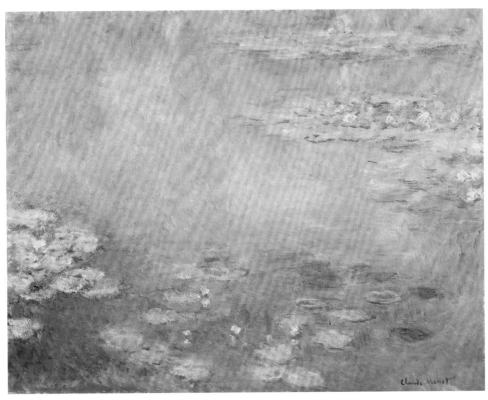

莫奈 《睡莲》 1906

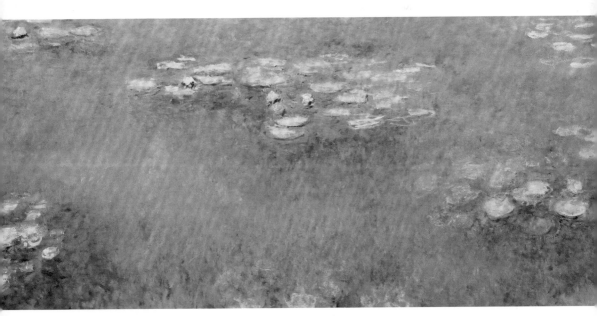

莫奈 《睡莲》 1916—1919

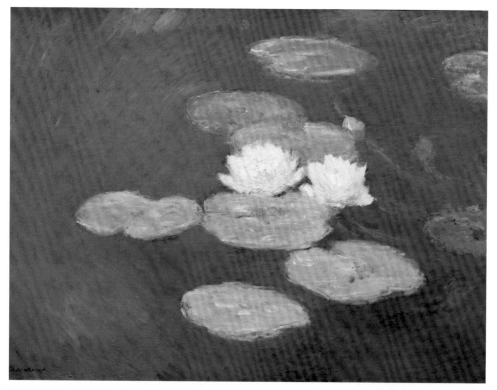

莫奈 《睡莲，夜间效果》 1897—1899

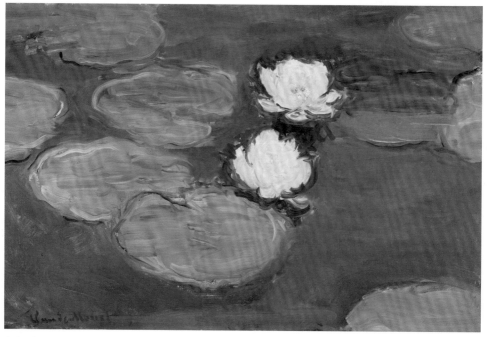

莫奈 《睡莲》 1897—1899

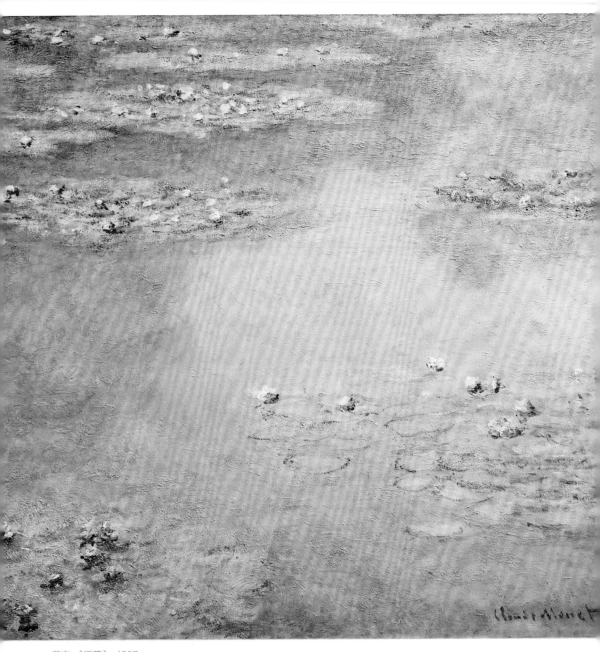

莫奈 《睡莲》 1907

这次我们将尝试临摹上图这幅《睡莲》，感受莫奈的光与影、油画棒的肌理效果。

睡莲池

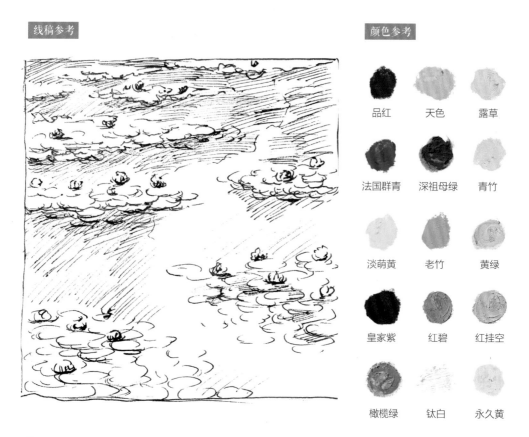

品红	天色	露草
法国群青	深祖母绿	青竹
淡萌黄	老竹	黄绿
皇家紫	红碧	红挂空
橄榄绿	钛白	永久黄

1

用青竹大致勾勒莲叶轮廓，轻轻描绘即可，注意近大远小的关系。用法国群青平涂莲叶下方的区域，即莲叶在水面形成的阴影。

2

用红碧在法国群青的部分上进行叠涂，并平涂画面左侧的水面，注意留出莲叶阴影的空隙。用天色平涂画面上空白的部分。

3

用红挂空在水面不同颜色交界处进行叠涂，达到渐变混色的效果。

4

用钛白叠涂画面右侧占 2/3 画幅左右的水面部分，然后用手指涂抹均匀，让颜色过渡更自然。

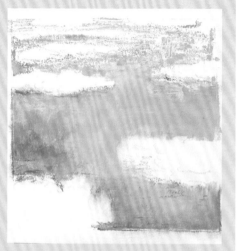

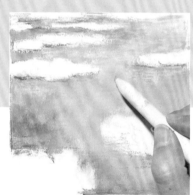

5

用黄绿在莲叶下半部分轻轻叠涂，用法国群青和橄榄绿加深莲叶的暗部，然后用纸擦笔将水面部分的颜色混合均匀一些。

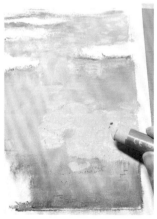
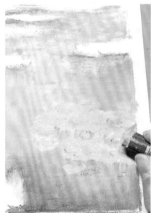

6

用淡萌黄平涂画面右下方的莲叶，再用露草以打圈的方式轻轻描绘出单片莲叶的轮廓。然后用深祖母绿加深一下单片莲叶的轮廓，尤其是这一组莲叶的下半部分，这样明暗关系会更加明显。

7

用黄绿平涂画面左下角的莲叶外围部分，用天色平涂中间部分。

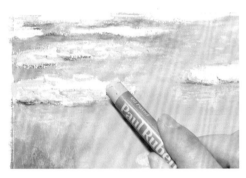

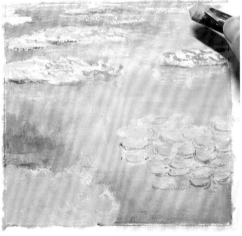

8

用淡萌黄平涂画面左上方的莲叶，再用天色局部叠涂。画面最上方的莲叶，用红挂空轻轻扫涂即可。

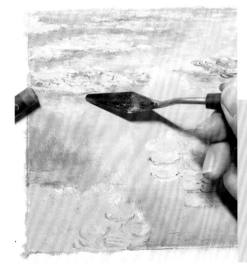

9

用深祖母绿加深画面左下角单片莲叶的轮廓。用橄榄绿加深画面左上方莲叶的阴影。用法国群青和露草继续丰富画面上半部分莲叶的色彩，可以借助刮刀进行混色。

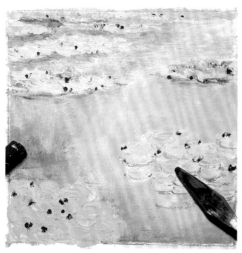
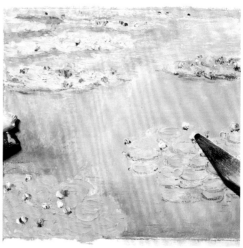

10

用刮刀分别刮取老竹和天色，涂抹画面左下方莲叶的外围和中心部分，增加莲叶肌理感。用刮刀刮取品红，直接抹到莲叶上面，注意远处的睡莲小一些，近处的大一些。再用刮刀抹一点儿钛白在品红上，表现睡莲的受光面和花色渐变。也可以用刮刀刮取一点儿永久黄，在睡莲受光面涂抹少许以体现阳光的耀眼感。

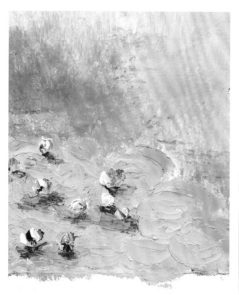
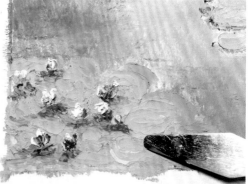

11

用皇家紫在花朵的下方画出阴影，用法国群青丰富阴影层次，这样的光影效果能让画面更立体。用刮刀刮取黄绿和天色，涂抹出外围单片莲叶的轮廓。

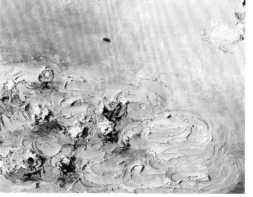

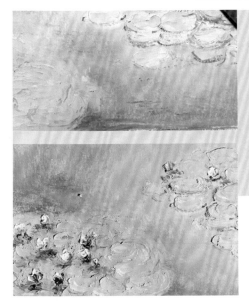

12

用法国群青加深画面左下方莲叶附近水面上的阴影，然后用手指涂抹均匀。

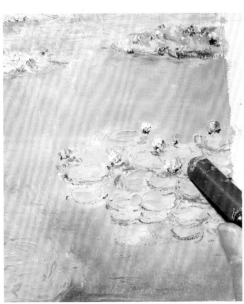

13

用法国群青和皇家紫画出其他花朵下方的阴影。如果觉得直接画不便控制笔触，可以用刮刀涂抹。

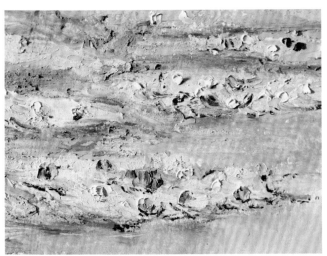

131

14

用老竹和天色加深画面上方莲叶在水面上的阴影，这幅画就完成了。

完成